나도 손그림 잘 그리면
소원이 없겠네

나도 손그림 잘 그리면 소원이 없겠네

: 작은 그림부터 그림일기까지 4주 완성 일러스트 수업

초판 발행 2019년 11월 28일
4쇄 발행 2021년 1월 15일

지은이 심다은 / **펴낸이** 김태헌
총괄 임규근 / **책임편집** 권형숙 / **기획** 김지수 / **편집** 윤채선, 김희정 / **디자인** 어나더페이퍼
영업 문윤식, 조유미 / **마케팅** 박상용, 손희정, 박수미 / **제작** 박성우, 김정우

펴낸곳 한빛라이프 / **주소** 서울시 서대문구 연희로 2길 62
전화 02-336-7129 / **팩스** 02-325-6300
등록 2013년 11월 14일 제25100-2017-000059호 / **ISBN** 979-11-88007-42-4 14650 / 979-11-88007-07-3(세트)

한빛라이프는 한빛미디어(주)의 실용 브랜드로 우리의 일상을 환히 비추는 책을 펴냅니다.

이 책에 대한 의견이나 오탈자 및 잘못된 내용에 대한 수정 정보는 한빛미디어(주)의 홈페이지나 아래 이메일로
알려 주십시오. 잘못된 책은 구입하신 서점에서 교환해 드립니다. 책값은 뒤표지에 표시되어 있습니다.
한빛미디어 홈페이지 www.hanbit.co.kr / 이메일 ask_life@hanbit.co.kr
한빛라이프 페이스북 facebook.com/goodtipstoknow / 포스트 post.naver.com/hanbitstory

지금 하지 않으면 할 수 없는 일이 있습니다.
책으로 펴내고 싶은 아이디어나 원고를 메일(**writer@hanbit.co.kr**)로 보내 주세요.
한빛라이프는 여러분의 소중한 경험과 지식을 기다리고 있습니다.

작은 그림부터 그림일기까지
4주 완성 일러스트 수업

나도 손그림 잘 그리면
소원이 없겠네

심다은(오늘의다은) 지음

IB 한빛라이프

Prologue.

안녕하세요, 다은이에요!
저는 일상에서 크고 작은 행복을 발견하고,
그것을 글과 그림으로 기록하는 걸 좋아한답니다.

책을 펼쳐 이 글을 보고 있다면
아마 그림을 꽤나 좋아하는 분일 거예요!

'그림 잘 그리고 싶다'는 마음,
그 마음만으로도 이미 여러분은 멋진 그림을 그릴 준비가 되었다고 생각해요.

물론 그림을 그리기 전에 여러분을
망설이게 하는 것들이 많다는 걸 알고 있어요.

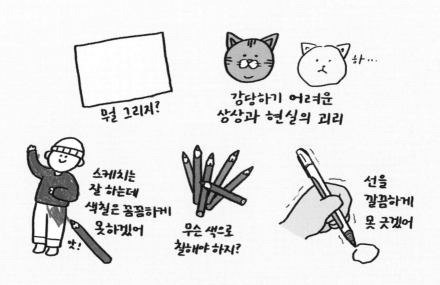

그래도 너무 슬퍼하지 마세요.
저도 그랬으니까요.

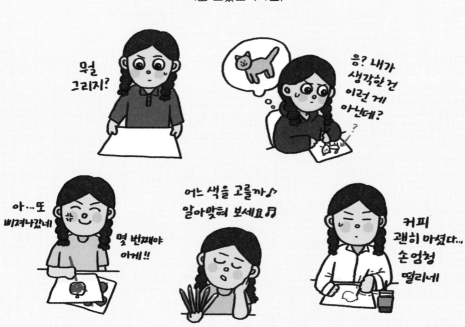

이 책을 만들면서도 막막했던 순간이 많았어요.
동그라미 긋다가 틀리고 색칠하다가 삐끗하고… 난리도 아니었답니다!

천 번을 그려도
여전히 어려운
원 그리기…

색칠 잘못하면
스케치부터
다시 해야 해…

내 그림을 따라 그리라고 말할 수 있을 정도가 되려면
더 멋지고 완벽한 그림을 그려야 하는데…

끙…

'완벽하게 그려야 해'라는 생각을 할 때
오히려 더 그림이 잘 안 그려지고

다시 그려!

다시 그려!

'그냥 좋아하는 걸 그리는 거야'라고 생각하니까
훨씬 쉽고 재밌게 그릴 수 있었어요.

난 내 그림이 좋아!
누가 뭐래도
내가 좋으면
그만이지 ☺

무(無)에서 유(有)를 만들어내는 건 누구에게나 어려워요.
그래서 저는 최대한 많은 걸 보고 그린답니다.
사진을 보거나 주변에 보이는 실제 사물을 참고해서요.
거울을 보면서 그리기도 하고요!

요리를 처음 하는 사람이 레시피 없이
완벽한 맛을 내는 게 거의 불가능한 것처럼,
그림을 처음 그리는 사람이 가이드나 참고 자료 없이
상상만으로 완벽한 그림을 그려내는 것도 어려운 일이에요!

나만의 레시피를 만들거야!

응? 이게 아닌데...

유니콘을 그려볼까?

공룡...?

이 책을 레시피라고 생각하고 하나씩 따라 그려보세요.

Day1	Day2	Day3	Day4	Day5	Day6	Day7
😊 Good	😊 Good	😊 Good	😊 Good	😊 Good	😊 Good	😊 Good

매일 조금씩, 1주일, 2주일, 그렇게 한 달을 꾸준히 그리면
이 중에서 몇 가지 그림은 보지 않고도 그릴 수 있게 될 거예요.

그럼 거기서부터 내 창의성을 발휘해보는 거예요!

'틀린 그림'은 없다고 생각하지만,
생각한 대로 완벽하게 그리고 싶은 마음도 이해합니다.
잘못 그릴까 봐 두려운 마음에 그림 그리기를 미루게 된다면
연필로 밑그림을 그려두거나, 책의 빈 공간에 미리 그려보세요.
마음이 한결 편안해질 거예요!

그리고 주변 사람들에게 칭찬을 마구 요구하세요.
무엇보다 중요한 건 여러분이 '즐겁게' 그리는 거라고 생각해요.
칭찬을 들으면 자신감이 붙고, 점점 더 즐거워지겠죠?

잘할 수 있다는 마음을 가지고
저와 함께 하나씩 차근차근 그려 볼까요?

차례

Basic. 손그림을 시작하기 전에

PART 1. 차근차근 따라 하는 손그림

Week 1. 작은 그림부터 시작해요

Week 2. 오늘 내 모습을 그려요

Week 3. 여행의 기억을 그려요

PART 2. 오늘부터 나도 손그림

다이어리에 활용하기 좋은 손그림

손그림 활용법

이 책을 활용하는 방법

그림에는 영 소질이 없다고요?
괜찮아요. 이 책과 함께라면요.

그림을 그려보기로 마음먹었다면 재료
와 도구부터 준비해야겠죠. 어쩌면 이
미 다 가지고 있는 재료일지도 몰라요.
손그림은 준비물이 간단해서 지금 당
장 시작할 수 있어요. 자, 이제 책을 따
라 4주간 저와 함께 그려볼까요?

본격적으로 그림을 그리기 전에
손을 말랑하게 풀어요.

준비물을 갖췄다면 간단한 선과 도형
을 그리며 준비 운동을 해볼게요. 색칠
연습도 담았으니 그림을 망칠까 봐 두
려운 마음은 접어두고 마음껏 책에 그
림을 그려보세요.

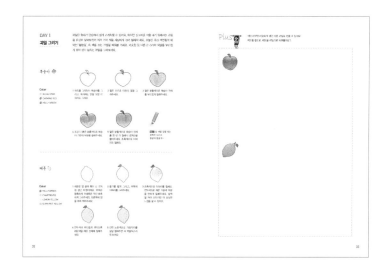

매일매일 조금씩,
손그림과 친해지는 시간.

DAY1~DAY4는 하루에 4~6개씩 그림을 그려볼 수 있도록 구성했어요. 과정을 따라 차근차근 그려보세요. 그림마다 색칠한 순서대로 사용한 색연필 색깔을 적어두었으니 참고하세요. 오른쪽 페이지는 그림을 자유롭게 그릴 수 있는 공간이에요. 종이에 그리기 전에 책에 연습해보세요. 배운 그림을 응용하는 Plus 팁도 담았으니 함께 그려보세요.

복습도 하고,
손그림 활용 아이디어도 얻고.

DAY5는 한 주 동안 배운 그림을 복습하는 시간이에요. 앞에서는 그림을 한 개씩 따로따로 그렸다면, 여기서는 그림을 여러 개 조합하거나 응용해봤어요. 그림 활용 아이디어도 담았으니 놓치지 마세요.

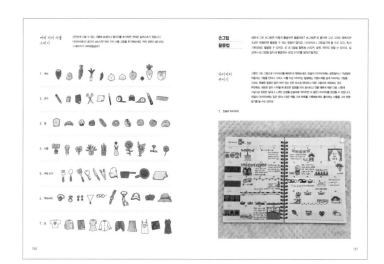

귀엽고 예쁜 일러스트가
가득해요.

PART2에는 다이어리와 그림일기 등에 활용하기 좋은 일러스트를 실었어요. 따라 그리거나 응용해서 내 스타일로 그림을 그려보세요. 지금까지 그린 그림을 실생활에서 활용하는 방법도 담았답니다.

Basic.
손그림을 시작하기 전에

1.
어떻게
그리고 있나요?

손그림을 본격적으로 그리기 전에, 평소 자신이 어떻게 그림을 그리는지 파악하는 것이 먼저입니다. 아래 사진을 보며 동물, 사람, 음식, 사물 그림을 그려볼까요? 똑같이 그릴 필요도 없고, 일부러 도구를 준비할 필요도 없어요. 집에 있는 도구로 손이 가는 대로 그려보세요.

고양이

사람

돈가스

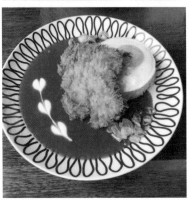

양말

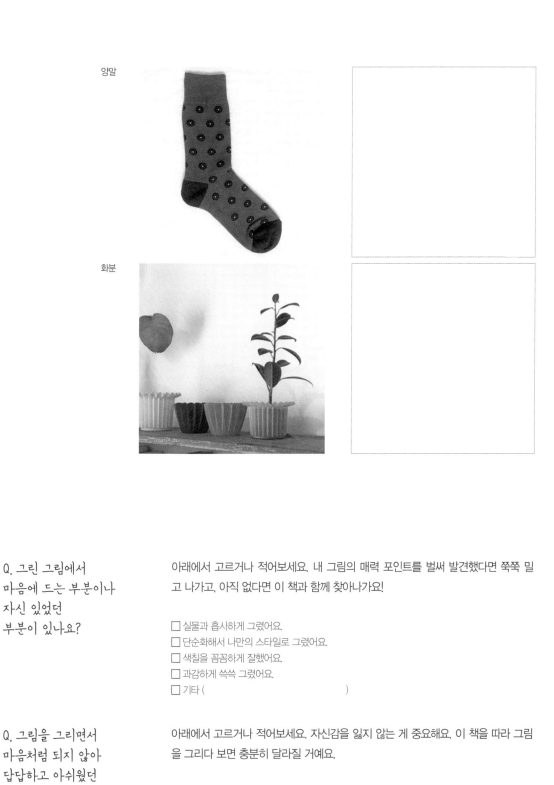

화분

Q. 그린 그림에서
마음에 드는 부분이나
자신 있었던
부분이 있나요?

아래에서 고르거나 적어보세요. 내 그림의 매력 포인트를 벌써 발견했다면 쭉쭉 밀
고 나가고, 아직 없다면 이 책과 함께 찾아가요!

☐ 실물과 흡사하게 그렸어요.
☐ 단순화해서 나만의 스타일로 그렸어요.
☐ 색칠을 꼼꼼하게 잘했어요.
☐ 과감하게 쓱쓱 그렸어요.
☐ 기타 ()

Q. 그림을 그리면서
마음처럼 되지 않아
답답하고 아쉬웠던
부분이 있나요?

아래에서 고르거나 적어보세요. 자신감을 잃지 않는 게 중요해요. 이 책을 따라 그림
을 그리다 보면 충분히 달라질 거예요.

☐ 어떤 순서로 그릴지 모르겠어요.
☐ 선을 깔끔하게 긋고 싶은데 삐뚤빼뚤하게 그어져요.
☐ 색을 잘 못 고르겠어요.
☐ 색칠하면 자꾸 테두리 바깥으로 튀어나가요.
☐ 기타 ()

2.
어디에
그릴까요?

손그림은 어디에 그려도 귀여워요. 다만 그림을 연습하는 단계에서는 빈 종이에 그림을 그린 다음, 마음에 들면 잘라서 원하는 곳에 붙이는 것을 추천해요. 아끼는 다이어리에 네임펜이나 형광펜으로 그림을 그렸다가 뒷장에 번지거나 야심 차게 볼펜으로 스케치하는데 선을 삐끗하면 속상하니까요.

• 종이

흰 종이는 모두 비슷해 보이지만 두께와 재질에 따라 완성된 그림의 느낌이 달라져요. 종이에 대한 감을 잡으려면 문구점(화방)에 가서 직접 종이를 보고, 만져보는 게 좋지만, 우선은 간단한 차이만 알아볼게요.
종이 두께는 보통 무게로 표현하는데, 종이를 손에 올렸을 때 100g 이하는 힘없이 처질 정도로 얇고, 200g 이상은 빳빳하게 있을 정도로 두꺼워요. 색연필로 그릴 땐 그림이 뒷면에 비치지 않을 정도인 150~200g을 추천해요.

종이 재질에 대해서도 알아볼게요.

① 코팅된 매끈한 종이
매끄러운 종이 위에 그림을 그리면 손에 힘이 덜 들어 편하게 그릴 수 있어요. 다만 마카 같은 습식 재료를 쓰면 잉크가 종이에 흡수되지 않고 그대로 떠 있어 그림이 쉽게 번져요.
- 종류: 아트지, A4용지

② 우둘투둘한 종이
요철이 있는 종이는 손그림 특유의 거친 질감을 내기 좋아요. 다만 색연필 같은 건식 재료를 쓰면 요철 때문에 심이 빨리 닳고 그림을 그릴 때도 손에 힘을 더 실어야 해요.
- 종류: 머메이드지

③ 부드러운 종이
흔히 알고 있는 '도화지' 촉감을 떠올려보세요. 이런 부드러운 종이에 색연필로 그림을 그리면 색연필 심이 녹듯이 부드럽게 그려져요. 따뜻한 색감을 내기에는 좋지만 모서리는 조금 신경 써서 칠해야 해요.
- 종류: 켄트지, 스노우지

④ 색이 들어간 종이
새하얀 종이가 아닌 노란색 혹은 푸른색 계열의 옅은 색이 들어간 종이에 그림을 그리면 색다른 느낌을 낼 수 있어요. 마치 그림에 필터를 씌운 것처럼. 과감하게 크라프트지나 파스텔 톤 색지에 그림을 그려보는 것도 재밌을 거예요.

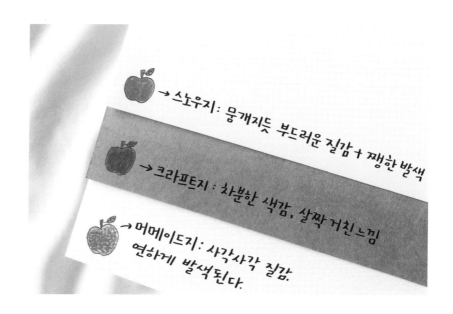

→ 스노우지: 뭉개지듯 부드러운 질감 + 쨍한 발색

→ 크라프트지: 차분한 색감, 살짝 거친 느낌

→ 머메이드지: 사각사각 질감, 연하게 발색된다.

• 그림 노트

언제든지 낙서도 하고, 그림도 그릴 수 있는 노트를 준비해봐요. '크로키북'으로 찾아보면 다양한 제품을 만날 수 있어요. 크로키란 빠르게 그리는 그림이에요. 크로키북은 빨리 그리는 용도로 만들어지다 보니 크기가 작고 펜, 색연필 등 건식 재료를 쓰기에 적합한 종이 재질이랍니다. 스프링 노트라면 그림을 그릴 때마다 스프링에 손이 닿아 불편하니 위로 넘기는 형태가 좀 더 편할 거예요. 일반 노트는 180°로 활짝 펼쳐지는 것으로 고르세요. 크기는 손바닥보다 조금 큰 A5 정도가 들고 다니기 편하고, A4 크기를 넘지 않는 게 좋아요. 너무 크면 종이 한 면을 꽉 채우는 맛이 안 나거든요.

3.
무엇으로
그릴까요?

이 책에서는 검은색 펜으로 테두리를 깔끔하게 그리고, 유성 색연필로 색칠할 거예요. 그리기 과정별로 여러분에게 추천하고 싶은 것만 골라서 소개합니다. 혹시 펜으로 바로 그림을 그리는 게 두려운가요? 아끼는 노트에 그림을 그리는데 선 한 줄 긋는 순간 '망쳤다'라는 생각이 들면 너무 속상하겠죠. 원하는 모양으로 그림을 그리고 싶다면 연필로 스케치한 후에 펜으로 선을 따라 그려보세요.

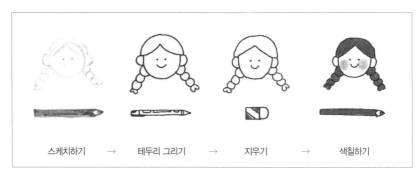

스케치하기 → 테두리 그리기 → 지우기 → 색칠하기

그리기 과정

• **스케치하기**

스케치는 자국이 남지 않고 잘 지워져야죠. 스케치를 하기에 적합한 도구를 소개합니다.

① 연필
보편적으로는 2B 연필 정도가 좋아요. 연필 쥐는 힘이 약한 편이라면 진한 4B, 센 편이라면 연한 HB를 쓰면 편할 거예요. 하지만 연필은 자주 깎아줘야 한다는 단점이 있어요.

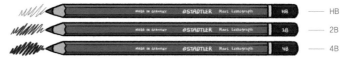

[추천] 스테들러 마스 루모그라프(STAEDTLER mars lumograph)

② 샤프
심을 깎지 않아도 돼 편하지만, 선을 꾹꾹 눌러 그으면 움푹 파인 자국이 생겨요. 샤프를 쓴다면 선을 세게 긋지 않도록 주의하세요.

- 테두리 그리기

그림을 그렸을 때 번지지 않고 일정한 굵기로 그려지는 펜을 고르세요.

① 유성 펜
가장 애용하는 펜이에요. 잉크가 균일하게 나와 선 굵기를 일정하게 유지할 수 있어요. 필기할 때도 요긴하게 쓰는 펜이에요.

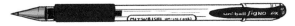

[추천] 유니볼 시그노(UNIBALL Signo) 0.28mm

② 수성 펜
사인펜처럼 진하고 선명하게 선을 그릴 수 있어요. 물에 잘 번지기 때문에 물감과 함께 사용할 때는 주의하세요.

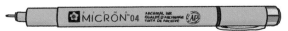

[추천] 사쿠라 피그마 마이크론(SAKURA pigma micron) 02〜04

③ 색연필
테두리를 진한 색 색연필로 그리는 것도 재밌어요. 손그림 느낌도 물씬 나고요. 하지만 스케치해둔 연필 선을 지우기가 힘들고, 얇고 가늘게 그리기 쉽진 않아요.

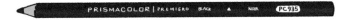

- 지우기

지우개는 아무거나 써도 돼요. 손에 익은 지우개를 쓰세요.

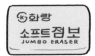

[추천] 화랑 소프트 점보 지우개

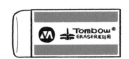

[추천] 톰보(TOMBOW) 지우개

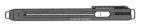

[추천] 스테들러(STAEDTLER) 홀더형 지우개

① 말랑한 지우개
조금만 힘을 줘도 휘어지는 말랑말랑한 지우개는 넓은 면적을 빠르게 지우기 좋아요.

② 딱딱한 지우개
필통에 하나쯤 들어있을 거예요. 끝이 뭉툭해지면 칼로 그 부분을 잘라내서 쓰면 됩니다.

③ 홀더형 지우개
샤프에 샤프심을 끼우듯이 지우개 홀더에 지우개 심을 끼워서 사용할 수 있어요. 좁은 면적을 꼼꼼하게 지우기 좋아요.

- **색칠하기**

색연필은 발색력이 가장 중요해요. 내가 생각한 색과 전혀 다른 색으로 그려지거나, 아무리 힘을 줘도 진해지지 않는 색연필은 추천하지 않아요.

① 유성 색연필

가장 추천하는 색연필로 발색이 아주 쨍해요. 무엇보다 2가지 색 이상을 섞어서 새로운 색을 만들 수 있어요. 개인적으로는 132색을 추천해요. 72색은 원하는 색이 없을 때마다 조색을 해야 하고, 150색은 너무 많아 쓰지 않는 색연필이 있을 수 있어요.

[추천] 프리즈마컬러(PRISMACOLOR) 유성 색연필 (왼쪽부터 72, 132, 150색)

② 수채 색연필

유성 색연필보다 발색이 연한 편이에요. 물을 묻히면 물감처럼 변한다는 게 특징인데 수채화 느낌을 완벽하게 내는 건 아니라서 튜토리얼을 참고해야 해요.

[추천] 파버카스텔(FABER-CASTELL) 수채 색연필

③ 마카

색연필에 비해 넓은 면적을 빠르게 칠할 수 있어요. 펜 끝이 뾰족하기 때문에 힘 조절을 잘 하면 좁은 면적도 칠할 수 있죠. 다만 같은 곳을 여러 번 칠하면 겹친 자국이 남기 때문에 잘 조절해야 해요.

• 기타 도구

없어도 그림을 그리는 데는 문제가 없지만, 있으면 편한 도구들이에요.

① 연필깍지
짧아져서 쓰기 불편해진 연필, 색연필에 깍지를 끼워서 길게 만들 수 있어요. 깍지 지름이 더 크면 연필이 구멍으로 쏙 빠져버리니 크기를 잘 보고 사야 해요

② 연필깎이
그림을 그릴 때 종종 색연필을 뾰족하게 깎아 사용해야 그림 완성도를 높일 수 있어요.. 미니 연필깎이는 귀엽고 휴대하기 좋지만, 통을 자주 비워줘야 해요. 전동 연필깎이는 연필을 넣었다 빼기만 하면 자동으로 심이 깎여요. 하지만 모터 소리가 커서 혼자만의 공간에서만 쓸 수 있어요.

③ 색연필 꽂이
색연필 색상이 많을 때는 비슷한 계열 색끼리 묶어두면 쓰기 편해요. 빨강/분홍, 노랑/주황, 파랑/보라, 회색(웜톤/쿨톤)으로 분류해두면 원하는 색을 빠르게 찾을 수 있어요. 가지고 다니려면 비슷한 색끼리 고무줄로 묶어놔도 좋아요.

4.
어떻게
그릴까요?

본격적으로 그림을 그리기 전에, 준비 운동부터 해볼게요. 도안을 따라 그리고 직접 색칠하면서 도구와 친해져보세요.

• 스케치 연습하기

① 기본 도형

동그라미, 세모, 네모, 하트, 별 등 간단한 기본 도형을 그리면서 손을 풀어보세요. 특히 동그라미는 집중해서 그려야 해요. 찌그러진 동그라미도 물론 매력 있지만 그리는 데 익숙해지면 사물의 형태를 한결 자연스럽게 그릴 수 있을 거예요.

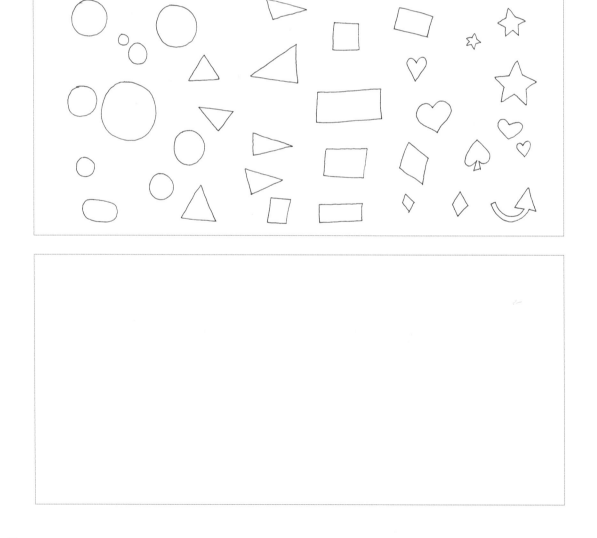

② 육면체
상자, 책, 휴대폰 등 우리 주변에는 육면체 모양 물건이 많아요. 육면체를 다양한 높이와 두께로 그려보세요.

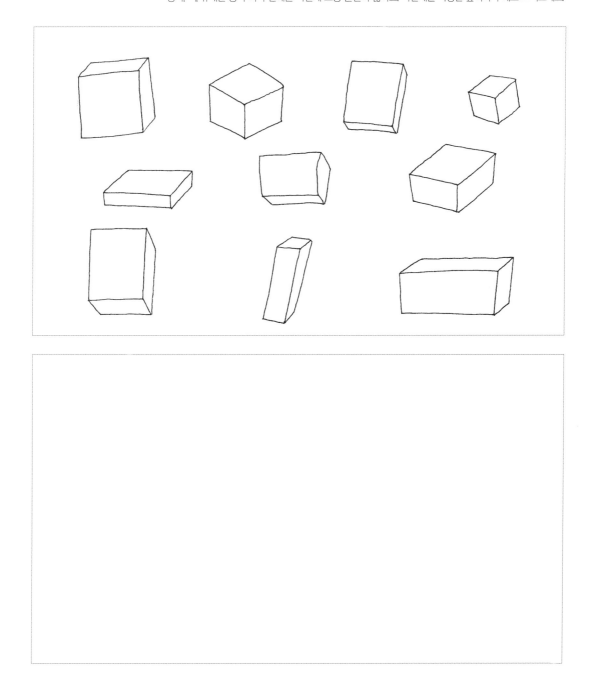

③ 사람 포즈

마치 찰흙을 빚어 놓은 느낌으로 몸통을 그려 귀여운 캐릭터를 만들 수 있어요. 먼저 가이드라인 위에 선을 따라 그리며 연습해보세요. 그다음 아래쪽 빈 공간에 그려보세요. 사람 얼굴과 다양한 패션 아이템(Week 2 참고)을 더해 나만의 캐릭터를 그릴 수 있어요.

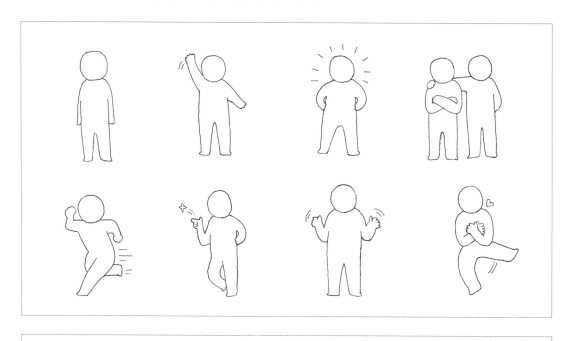

- **색칠 연습하기**

① 좁은 면 칠하기

색연필을 뾰족하게 깎은 다음 테두리 바깥으로 선이 튀어나가지 않게 칠해보세요.

② 넓은 면 칠하기

넓은 면을 칠할 때는 색연필이 뭉툭해야 좋아요. 뾰족한 상태로 칠하면 시간도 오래 걸리고 균일하게 칠해지지 않거든요. 결을 어떻게 칠하는지에 따라 그림 느낌이 달라지기 때문에 아래 3가지 방법을 모두 연습하는 게 좋아요.

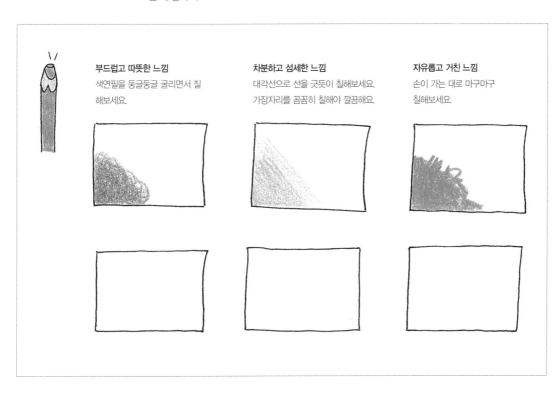

부드럽고 따뜻한 느낌
색연필을 둥글둥글 굴리면서 칠해보세요.

차분하고 섬세한 느낌
대각선으로 선을 긋듯이 칠해보세요. 가장자리를 꼼꼼히 칠해야 깔끔해요.

자유롭고 거친 느낌
손이 가는 대로 마구마구 칠해보세요.

③ 색 섞기

서로 다른 2가지 색을 섞어 그러데이션 효과를 주고 싶을 때는 색이 겹치는 면을 살살 칠해주세요. 경계가
부자연스러워 보인다면 둘 중에 밝은 색을 경계에 덧칠해줍니다.

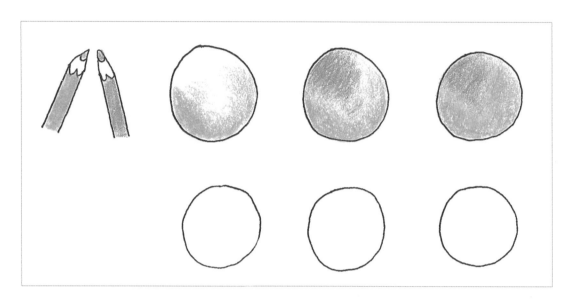

④ 강약 조절하기

같은 색연필이라도 힘을 세게 줘서 칠한 그림과 약하게 줘서 칠한 그림은 느낌이 완전히 달라요. 힘을 일정
하게 넣고 그릴 때와 힘을 줬다 뺐다 하며 그릴 때 느낌을 비교해보세요.

힘줘서 꾹꾹 칠하기
깔끔하게 면을 칠하고 싶을 때.
선명한 발색을 원할 때.

힘 빼고 살살 칠하기
글씨 주변을 칠할 때, 한 가지 색으로
톤 차이를 줘서 여러 색을 표현하고
싶을 때.

점점 힘을 더하며 칠하기
그러데이션 효과를 줄 때.
부드러운 볼 터치 효과를 줄 때.

아직 어려운
점이 있어요!
자주 받는 질문들

Q 그림에 소질이 없는데 잘할 수 있을까요?

그럼요! 중요한 건 관심과 애정, 그리고 연습이에요. 누구라도 처음부터 멋진 그림을 그리는 건 아니에요. '어제보다 잘 그리기'를 목표로 삼으면 충분해요. 거울만 보면 바로 보이는 내 모습과 주변에 있는 사물을 능숙하게 그려내는 것부터 시작해보세요.

Q 꼭 비싼 색연필을 사용해야 하나요?

꼭 그럴 필요는 없지만, 색이 많을수록 시간이 절약되는 건 맞아요. 원하는 색이 없어서 색을 만들어야 하는 과정이 반복되면 그림을 시작하기도 전에 지칠 수 있거든요. 가격이 부담스럽다면 유성 색연필 중 80색 정도를 사서 쓰다, 필요한 색을 낱개로 사도 좋아요.

Q 빈 종이를 보면 어떤 그림을 그려야 할지 막막해져요.

다른 사람이 그린 그림을 따라 그리길 추천해요. 배우는 마음으로 최대한 똑같이 따라 그려보세요. 따라 그리는 게 지루해지는 순간이 오면 그때 자연스럽게 나만의 개성을 덧붙이게 될 거예요.

Q 머릿속에서 상상한 그림을 실제로 옮기는 게 어려운데 어떡할까요?

내 기억력이나 표현력을 너무 믿지 말고 자료를 많이 참고하세요. 상상 속 장면을 글로 먼저 쓰고 그림으로 옮겨보거나, 사진을 참고해서 형태를 잡은 다음 요소를 더해 조금씩 변형해가는 방법도 추천해요.

Q 스케치까진 잘할 수 있는데 색칠만 하면 망쳐요.

색을 많이 쓴다고 좋은 게 아니랍니다. 작은 그림이라면 2~3가지 색을 활용해서 조화롭게 칠하는 게 더 나을 때도 있어요. 색감이 마음에 드는 그림 자료를 수집해둬도 좋아요. 그림에 색을 입히기 전에 연습 종이에 미리 칠해보고 색을 칠하면 실수를 줄일 수 있어요.

Q 그리다가 틀릴까 봐 걱정돼요.

무작정 바로 그리기보다 마음의 준비를 하고 시작하면 도움이 될 거예요. 눈으로 과정을 쭉 보며 어떤 순서로 그렸는지 살펴보세요. 어느 크기로 그릴지도 생각하고, 필요한 색연필도 미리 꺼내두세요.

Q 따라 그리는 그림 말고 나만의 그림체를 가지려면 어떻게 해야 하나요?

어릴 적에 그린 낙서를 찾아보는 방법을 추천해요. 순수하게 내가 좋아했던 그림 스타일이 녹아 있을 확률이 높거든요. 저는 맨날 3등신 캐릭터를 그리고 놀았더라고요. 그런 자료가 남아있지 않다면, 좋아하는 작가들의 작품을 수집해보고 그것들의 매력 포인트를 조합해서 새로운 그림을 그려보는 것도 추천해요.

PART 1.

차근차근 따라 하는 손그림

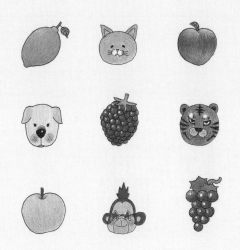

Week 1.

작은 그림부터 시작해요

DAY 1
과일 그리기

과일은 형태가 단순해서 쉽게 스케치할 수 있어요. 하지만 싱그러운 색을 내기 위해서는 과일을 유심히 살펴보면서 여러 가지 색을 세심하게 섞어 칠해야 해요. 오늘은 유성 색연필의 매력인 '블렌딩', 즉 색을 섞는 기법을 배워볼 거예요. 비슷한 듯 다른 2~3가지 색깔을 부드럽게 섞어 생기 넘치는 과일을 그려보세요.

복숭아

Color
- BLUSH PINK
- CARMINE RED
- KELLY GREEN

1 하트를 그리듯이 복숭아를 그리고, 꼭지에는 반달 모양 이파리도 그려요.

2 짧은 선으로 이파리 결을 그려주세요.

3 옅은 분홍색으로 복숭아 전체를 부드럽게 칠해주세요.

4 조금 더 붉은 분홍색으로 복숭아 가운데 부분을 칠해주세요.

5 옅은 분홍색으로 복숭아 전체를 한 번 더 칠해서 경계선을 풀어주세요. 초록색으로 이파리도 칠해요.

tip. 밑 색을 칠할 때는 뭉툭한 심으로 둥글게 둥글게~

레몬

Color
- KELLY GREEN
- CHARTREUSE
- LEMON YELLOW
- SUNBURST YELLOW

1 레몬은 양 끝에 혹이 난 것처럼 생긴 타원이에요. 위쪽은 뭉툭하게, 아래쪽은 약간 뾰족하게 그려주세요. 오른쪽에 점을 콕콕 찍어주세요.

2 줄기를 짧게 그리고, 위쪽에 이파리를 그려주세요.

3 초록색으로 이파리를 칠해요. 연두색으로 레몬 가운데 부분을 연하게 칠해주세요. 살짝 덜 익어 보이지만 더 싱싱한 느낌을 낼 수 있어요.

4 연두색과 부드럽게 섞이도록 레몬색을 레몬 전체에 칠해주세요.

5 진한 노란색으로 가장자리를 살살 칠해주면 더 먹음직스러워 보여요.

 Plus

색만 바꾸면 비슷하게 생긴 다른 과일로 만들 수 있어요.
백도를 황도로, 레몬을 라임으로 바꿔볼까요?

서양배

Color
- CHARTREUSE
- JASMINE
- SIENNA BROWN

1 곡선을 짧게 그린 후 꼭지를
· 그려주세요.

2 꼭지를 피해서 옆구리가 찌그
러진 타원을 그려주세요. 아래
쪽이 더 펑퍼짐한 모양이에요.

3 배 가운데에만 연두색을 칠해
주세요. 거칠게 칠할수록 손그
림 느낌이 더해져요.

4 짙은 노란색을 배 전체에 칠
해주세요.

5 진한 갈색으로 꼭지를 칠한 후
과육 부분에 짧은 점을 그리
면 과일이 좀 더 사실적으로
보여요.

tip. 블렌딩을 할 때
밑 색을 듬성듬성 칠해야
나중에 색을 섞기 쉬워요.

사과

Color
- SIENNA BROWN
- KELLY GREEN
- CHARTREUSE
- POPPY RED
- CRIMSON RED

1 위아래가 움푹 들어간 원을 그
려주세요. 반질반질해 보이도
록 느낌표 모양을 그려주세요.

2 굵은 꼭지를 그린 후 이파리
를 그려주세요.

3 꼭지는 갈색, 이파리는 초록색
으로 칠해주세요. 사과 윗부분
을 연두색으로 칠해주세요.

4 느낌표를 뺀 나머지 부분을
빨간색으로 칠해주세요. 아래
는 세게, 위는 살살 칠하면 연
두색과 좀 더 자연스럽게 섞
여요.

5 진한 빨간색으로 아래에서 위
로 한 번 더 칠해주면 잘 익은
싱그러운 사과로 보입니다.

서양배를 동그스름하게 그려 우리나라 배로 바꿔보세요.
사과는 색을 바꿔보세요. 초록색 계열의 색연필을 사용해 풋사과로 변신!

딸기

1 아래로 갈수록 뾰족해지는 원을 그리고, 왕관 모양 꼭지를 그려주세요.

2 점을 8개 정도 찍어 딸기 씨를 그려주세요. 위에서부터 2-3-2-1개씩 그리면 균형 있어 보여요.

3 초록색으로 꼭지를 칠하고, 연두색으로 윗부분부터 살살 칠해주세요. 전체를 다 칠할 필요는 없어요.

4 그려놓은 씨 둘레에 빨간색으로 동그라미를 그려주세요.

5 딸기 꼭지와 씨 주변을 뺀 나머지 부분을 빨간색으로 칠해주세요.

6 진한 빨간색으로 덧칠하면 색이 훨씬 선명해집니다.

포도

1 포도알을 총 11개 그려주세요. 위에서부터 3-2-3-2-1개씩 그리면 포도가 풍성해 보여요.

2 삐죽삐죽한 모양으로 이파리 2장을 겹쳐 그려주세요.

3 줄기를 물결(∼) 모양으로 그려주세요.

4 포도알마다 일부분을 남겨놓고 칠할 거예요. 미리 보라색으로 동그라미를 그려주세요.

5 동그라미 바깥쪽을 보라색으로 꼼꼼히 칠해주세요.

6 포도알 3개가 만나는 지점마다 진한 보라색을 칠해 그림자를 표현해요. 이파리와 줄기는 초록색으로 칠해주세요.

 딸기를 산딸기로 바꿔보는 건 어떨까요? 꼭지를 그리고 작은 알맹이를
여러 개 그려주세요. 포도 그림을 참고로 알맹이를 예쁘게 칠해보세요.
포도는 알을 더 굵게 그린 후 조금 붉은 톤으로 칠해 거봉으로도 바꿀 수 있어요.

DAY 2
과일 속 모양 그리기

간단한 스케치와 색연필 블렌딩에 조금 익숙해졌나요? 오늘은 과일을 자르고, 껍질을 깐 속 모양을 그려볼게요. 과일은 겉과 속의 생김새가 꽤 달라요. 속살과 껍질 색이 완전히 다른 과일도 있고요. 디테일한 그림 표현을 알려드릴 테니 집중해서 그려보세요.

수박

Color
- CARMINE RED
- GRASS GREEN

1 끝이 약간 뭉툭한 고깔 모양을 그려주세요.

2 옆면을 그리고, 오른쪽에 씨를 3개 그려주세요.

3 씨 주변을 빨간색으로 동그랗게 칠해주세요. 아래쪽에 공간을 약간 띄우고 빨간색을 칠하면 껍질과 경계선이 만들어져요.

4 씨를 피해 윗부분을 빨간색으로 칠해주세요. 옆면은 조금 더 꾹꾹 눌러 진하게 칠해주세요.

5 빨간색과 간격을 두고 초록색으로 아랫부분을 칠해 껍질을 표현해주세요. 역시 옆면은 조금 더 진하게 칠해주세요.

키위

Color
- SPRING GREEN
- BRONZE
- KELLY GREEN

1 도넛 모양으로 동그라미를 2개 그리고 U자 모양 곡선을 더해 아랫면을 그려주세요.

2 작은 동그라미 주변에 씨를 그려주세요. 아랫면에 짧은 선을 여러 개 그려 보송보송한 껍질을 표현해주세요.

3 윗면을 연두색으로 칠해주세요. 씨 주변을 칠할 때는 검은색이 번지지 않도록 조금씩 피해가며 칠하면 좋아요.

4 껍질을 칠해주세요. 힘을 줘서 세게 칠하면 거친 느낌을 낼 수 있어요.

5 씨 주변을 진한 초록색으로 덧칠해주세요.

Plus 통통 두드려보고 싶은 수박을 그려볼까요? 수박 줄무늬는 검은색이 아니라
짙은 초록색이에요. 보송보송한 키위도 자르기 전과 후의 모습을 모두 그려봅니다.

오렌지

Color

● JASMINE

● YELLOWED ORANGE

● ORANGE

1 반원을 그리고, 위에 아주 작은 반원 모양 씨를 그려주세요.

2 껍질과 속살을 구분해줄 거예 요. 짧은 곡선을 이어 꽃잎 모 양처럼 그려줍니다.

3 밝은 노란색으로 씨부터 아래 쪽 곡선의 뽀족한 부분까지 선을 그려주세요.

4 주황색으로 칸칸이 칠해주세요.

5 진한 주황색으로 껍질을 칠해 주면 완성입니다.

아보카도

Color

● TERRA COTTA

● YELLOW CHARTREUSE

● APPLE GREEN

● DARK GREEN

1 아래쪽이 펑퍼짐한 타원을 그 린 후, 타원의 중간보다 살짝 아래쪽에 큼직한 씨를 그려주 세요.

2 갈색으로 씨를 꼼꼼하게 칠해 주세요.

3 밝은 연두색으로 나머지 속살 을 칠해줍니다.

4 진한 연두색으로 가장자리부 터 살살 칠해 그러데이션을 넣어주세요.

5 진한 초록색으로 가장자리에 가는 선을 그리고 꼼꼼히 칠 해주세요.

tip. 그러데이션을 넣거나 좁은 면을 칠할 땐 색연필을 뾰족하게 깎아서 사용하세요.

Plus

동그란 오렌지와 엉덩이가 뚱뚱한 아보카도!
싱그러운 느낌이 들도록 색칠해보세요. 완성한 그림에 작은 아이디어를 더하면
귀여운 캐릭터도 그릴 수 있어요.

바나나

Color

- CREAM
- CANARY YELLOW
- SPRING GREEN

1 살짝 구부러진 손가락 모양 도형을 대칭으로 이어서 2개 그리고, 중심선은 점선처럼 자연스럽게 끊기도록 그려주세요.

2 아랫부분을 이어 그려주세요. 약간 휘어지도록 그리고, 끝부분은 까맣게 칠해주세요.

3 양쪽에 껍질을 그려주세요.

4 1에서 그린 부분을 밝은 노란색으로 칠해주세요.

5 남은 껍질을 샛노란 색으로 칠하고, 꼭지에 연두색을 섞어주면 싱그러운 느낌이 더해져요.

 Plus

껍질을 깐 바나나와 까지 않은 바나나를 교차해서 그려도 좋고, 바나나를 여러 개 그려서
한 송이를 그려도 좋아요. 껍질을 안 깐 바나나를 그릴 때는 중심선을 길게 이어주세요.

DAY 3
동물 기본!
고양이와
강아지 그리기

오늘은 우리 주변에서 가장 많이 볼 수 있는 동물인 고양이와 강아지를 그려볼게요. 같은 색을 진하게 또는 연하게 칠하면서 차이를 주고, 무늬를 그리는 연습도 해볼 거예요. 반려동물이 있다면 오늘 열심히 연습한 다음 응용해서 그려보세요.

순한 고양이

Color

● SPANISH ORANGE
● BLUSH PINK
● GOLDENROD

1 동그란 얼굴을 그리고 뾰족한 귀를 그립니다. 귀는 꽤 크게 그려주세요.

2 눈은 까만 점이 아래로 처지도록 그리고, 코와 입도 작게 그려주세요.

3 괄호 모양으로 주둥이 부분을 표현하고, 수염을 양쪽에 3가닥씩 그려주세요.

4 주둥이를 뺀 얼굴 전체를 노란색으로 칠해주세요. 코와 귀 안쪽은 분홍색으로 칠해주세요.

5 진한 노란색으로 정수리와 볼부분에 무늬를 그려주세요.

tip. 뚱뚱한 고양이를 표현하고 싶다면 턱살도 그려보세요.

까칠한 고양이

Color

● PUTTY BEIGE
● DARK UMBER
● 50% FRENCH GREY

1 귀 양쪽을 뾰족하게 그린 후 삐죽삐죽한 선으로 정수리, 볼, 턱을 그려 얼굴을 완성해주세요.

2 위로 한껏 올라간 눈을 그려요. 동공을 짧은 선으로 그리고 아래쪽 아이라인까지 더하면 훨씬 사나워 보여요.

3 입은 앙다문 듯 아래로 쭉 내려 그리고 괄호 모양 주둥이와 수염을 그려주세요.

4 귀 안쪽과 눈을 뺀 얼굴 전체를 회색으로 꼼꼼히 칠한 후 짙은 갈색으로 주둥이 부분에 점을 그려주세요.

5 주둥이는 제외하고, 코를 중심으로 진한 회색으로 선을 거칠게 그려주세요. 까칠한 느낌이 더해져요.

 Plus

고양이 사진을 많이 보면서 무늬를 그리는 편이에요.

여러분도 따라 그려보세요. 과감하게 분홍색과 보라색을 사용하면 애니메이션에 등장하는

고양이 캐릭터도 그릴 수 있어요. 아래의 《이상한 나라의 앨리스》 속 체셔 고양이를 참고해보세요.

시골 강아지

Color
- 🔘 SAND
- 🔘 BLUSH PINK
- 🔘 DARK UMBER

1 양쪽 귀를 그리고, 턱 부분이 살짝 들어간 얼굴형을 이어서 그려주세요.

2 둥근 역삼각형 모양으로 코를 그린 후 인중을 이어주세요. 아래턱을 작게 그려주세요.

3 볼에 점을 3개씩 찍어주세요. 눈은 작은 점으로 그리고 쌍꺼풀을 더하면 더욱 귀여워요.

4 귀와 아래턱을 연한 노란색으로 꾹꾹 눌러가며 칠해주세요.

5 얼굴은 같은 색으로 연하게 칠하고, 볼은 분홍색으로 동그랗게 칠해주세요.

6 코에 흰 점을 남겨두고 까맣게 칠해주세요. 코 위에도 살살 칠해서 콧잔등을 표현해주세요.

복슬 강아지

Color
- 🔘 70% WARM GREY
- 🔘 DARK UMBER
- 🔘 50% FRENCH GREY

1 날개 모양으로 양쪽 귀를 그리고 얼굴 옆면과 머리를 이어 그려주세요

2 구름 모양으로 눈썹을 그리고 바로 아래에 눈을 반쯤 가려지게 그립니다. 큼직한 코도 그려주세요.

3 볼을 폭신폭신한 느낌으로 그리고 아래턱도 그려주세요

4 귀는 짙은 회색으로 꾹꾹 눌러가며 진하게 칠하고 나머지 얼굴은 연하게 칠해주세요

5 코를 흑갈색으로 칠하고, 코 위로 삐죽삐죽한 선을 그려 콧잔등을 표현해주세요

6 따뜻한 톤 회색으로 볼 부분에 털을 표현해줍니다. 아래턱에도 살살 칠해주면 그림자 진 느낌이 나요

 Plus 귀 모양을 바꾸거나 털의 결을 바꾸면 완전히 다른 종으로 보입니다.
강아지는 큰 코가 특징이라는 점만 잊지 마세요. 앞서 그린 고양이와 강아지 그림을 응용하면
다른 동물은 물론 재미있는 일러스트도 그릴 수 있어요.

DAY 4
동물 응용!
특이한
동물 그리기

오늘은 일상에서 보기 힘들지만 캐릭터로 자주 만나는 동물을 그려보겠습니다. 이런 동물들은 사진만 보고 바로 그리기가 쉽지 않아요. 생각보다 무섭게 생겼거든요. 조금은 색다르게 동물을 그려보고 싶다면 [동물 이름 + 캐릭터]를 조합해서 사진을 찾아보면 힌트를 얻을 수 있어요. 그럼 이제 4마리의 귀여운 동물을 그리러 가볼까요?

곰

Color
- SIENNA BROWN
- SEASHELL PINK
- PINK
- DARK UMBER

1 넓적하고 둥근 얼굴을 그리고 작고 동그란 귀를 더해주세요.

2 주둥이를 그리고 큼직한 코 아래로 인중을 이어주세요. 입꼬리가 말려 올라간 입을 그려주세요.

3 눈은 까만 점으로 그리고, 볼에 귀여운 점도 찍어주세요.

4 귀 바깥쪽과 얼굴 윗부분을 따뜻한 갈색으로 칠해주세요.

5 주둥이를 베이지색으로 칠하고, 발그레한 볼 터치도 더해주세요.

6 코와 귀 안쪽을 고동색으로 진하게 칠하고 입 아래쪽을 살살 칠해주면 완성이에요.

호랑이

Color
- MINERAL ORANGE
- TUSCAN RED
- SEASHELL PINK
- DARK UMBER

1 동그란 얼굴에 귀를 그리고, U자 모양으로 코를 그려주세요.

2 코 아래에 동그라미 2개를 추가해 주둥이를 표현해주세요. 뾰족한 송곳니도 그려주세요.

3 살짝 위로 올라간 반달 모양의 눈을 그려주세요. 진한 아이라인을 더하면 훨씬 강렬한 인상이 됩니다.

4 주둥이와 눈 윗부분에 작은 동그라미 모양으로 공간을 비워두고 얼굴 전체를 옅은 주황색으로 칠해주세요.

5 검붉은색으로 귀 안쪽과 코를 칠하고 베이지색으로 주둥이도 칠해주세요.

6 고동색으로 줄무늬를 넣어주세요. 같은 색으로 주둥이 아래쪽을 살살 칠해주면 입체감이 살아납니다.

 Plus

동물은 볼살이 통통하면 아기 같아 보이고 순한 느낌이 들어요.
눈을 말똥말똥하게 뜬 깜찍한 호랑이도 그려보세요.

원숭이

Color

- 🟤 SIENNA BROWN
- ⚪ BEIGE
- 🔘 SEASHELL PINK
- 🟣 PINK

1 아래로 갈수록 조금씩 넓어지는 얼굴을 그리고, 큰 귀를 추가해줍니다.

2 귀 아래에서 위로 선을 이어 M자형 이마를 그립니다. 삐죽한 머리털도 더해주세요.

3 주둥이를 넓게 그린 다음 콧구멍, 인중, 입을 그려줍니다. 눈은 사선으로 그려주세요.

4 갈색으로 귀와 얼굴 바깥쪽을 칠해줍니다. 귀 안쪽은 빼고 칠합니다.

5 얼굴과 귀 안쪽을 밝은 베이지색으로 칠해줍니다. 주둥이를 진한 베이지색으로 칠하고 볼 터치도 더하면 완성입니다.

코끼리

Color

- ⚪ 20% COOL GREY
- 🔘 30% WARM GREY

1 날개 모양으로 귀를 넓게 그리고 얼굴을 이어서 그려줍니다.

2 코를 아래로 길게 뻗도록 그린 다음 짧은 가로선을 추가해 주름을 표현해줍니다.

3 코가 시작되는 양옆에 눈을 그리고, 엄니도 추가해주세요.

4 전체를 밝은 회색으로 칠해줍니다. 코는 좌우로 칠해야 주름 선이 번지지 않아요.

5 약간 진한 회색으로 귀에 주름을 넣고, 얼굴은 얼룩덜룩해 보이도록 덧칠해주세요. 귀와 코 옆을 진하게 칠해 음영을 넣어줍니다.

 Plus

동물과 소품을 함께 그리면 동화 주인공처럼 스토리가 있어 보여요.
신나는 댄스곡을 부를 것 같은 원숭이와 먹성이 좋을 것 같은 코끼리를 그려보세요.

DAY 5
과일과 동물을 활용한 일러스트 그리기

어제까지 배운 내용을 총정리해볼까요? 같은 과일을 반복해서 그려보고, 여러 가지 과일을 손글씨와 함께 배치하는 방법도 알아볼게요. 동물 그림을 활용해 반려동물 집의 문패를 꾸밀 수 있어요.

줄줄이 복숭아

과일 하나를 반복해서 그려볼게요. 가장 마음에 드는 과일로 고르거나
그리기 어려웠던 과일을 연습해봐도 좋아요. 똑같은 모양이라 지루하다면
위 그림처럼 방향을 뒤집거나 색깔을 바꿔보세요.
줄줄이 그린 과일의 둘레를 따라 예쁜 틀을 그리고 그 안을 색칠하는 것도 재밌을 거예요.

[그림 활용하기]

두꺼운 도화지에 과일을 줄줄이 그리고 길게 잘라 책갈피를 만들어봤어요. 배경색은 과일과 비슷한 색으로 해도 좋고, 다른 색으로 칠해도 좋아요. 노란색 레몬과 파란색 배경, 빨간색 딸기와 연두색 배경 조합도 잘 어울릴 것 같아요. 종이를 책갈피 모양대로 잘 오려냈다면 가장자리를 진하게 칠해서 깔끔하게 만들어주세요.

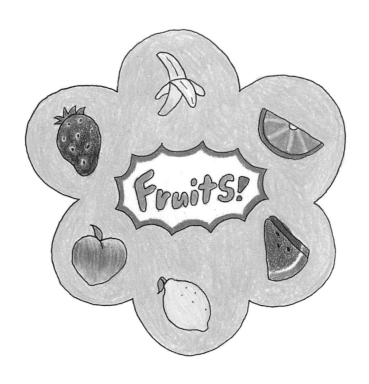

모둠 과일

배운 과일 중 6개 정도를 골라 동그랗게 배치해주세요.
가운데 빈 공간에는 말풍선과 함께 'Fruits!'라는 글씨로 꾸몄어요.
각각의 과일을 색칠하고, 배경에도 색을 칠하거나 무늬를 넣어봐요.
배경색은 과일색과 겹치지 않고 너무 진하지 않은 색이 잘 어울려요.

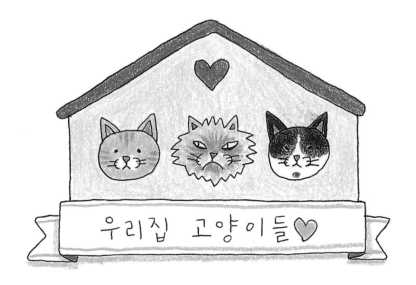

우리집 고양이들

세모난 지붕을 그리고 고양이를 그려줬어요. 이름표처럼 띠를 더해
문패로 활용해보세요. 꼭 고양이나 강아지가 아니라도 좋아요.
곰 세 마리를 그리고 '곰씨네 가족'이라고 써보는 것도 귀여울 것 같네요!

Week 2.

오늘 내 모습을 그려요

DAY 1
기본 얼굴형과 머리 스타일 그리기

1주 차에는 작은 그림을 그리며 색을 예쁘게 섞는 법을 연습했죠? 이번 주에는 얼굴형과 머리 모양을 그려볼 거예요. 사람마다 얼굴형은 제각각이지만 기본 형태를 그릴 수 있다면 얼마든지 변형시킬 수 있어요. 머리 모양도 쉽게 그릴 수 있는 팁을 알려드릴게요. 아직 그림을 바로 그리기가 어렵다면 연필로 살살 밑그림을 그린 다음 펜으로 테두리를 따라 그려도 좋아요.

**양 갈래
머리 소녀**

Color

● CRIMSON RED
○ LIGHT PEACH
● SALMON PINK
● BLUSH PINK

1 동그란 얼굴과 귀를 그려요. 귀 안쪽에 곡선 하나를 더해서 두께를 표현해주세요.

2 시옷(ㅅ) 모양으로 앞머리를 그리고 머리 윗부분을 이어주세요. 정수리가 살짝 안으로 들어가도록 그리면 귀여워요.

3 귀 밑에 동그라미 3개를 그려요. 머리 끈을 그린 다음 맨 아래 머리는 끝이 뾰족한 동그라미로 그려요.

4 동그라미 2개를 겹쳐 그려 눈동자를 표현해줍니다. 눈썹을 그리고 눈동자를 색칠해요. 눈이 반짝이는 부분은 칠하지 않도록 주의해요.

tip. 펜으로 그린 선 위에 색연필을 꾹꾹 눌러 칠하면 선이 흐릿해져요. 또렷한 선이 좋다면 색연필을 뾰족하게 깎아 선을 피해서 칠해주세요.

5 앞머리에 살짝 가려진 눈썹을 그려요. 코와 입을 그리고 주근깨를 더해주세요.

6 머리는 빨간색, 얼굴은 살구색으로 칠해요. 연한 주황색으로 코와 귀 안쪽 부분을 칠해주세요. 분홍색으로 볼을 살살 칠해서 피부색과 섞어줍니다.

이번에는 머리를 양 갈래로 묶은 곱슬머리 소녀를 그려볼까요?
머리 색깔과 눈매를 살짝 바꾸면 다른 느낌의 캐릭터를 만들 수 있어요.

안경 쓴 소년

Color

- ● DARK UMBER
- ● LIGHT PEACH
- ● SALMON PINK
- ● BLUSH PINK

1 턱이 뾰족하고 각진 얼굴을 그리고 귀를 더해주세요.

2 3덩어리로 갈라진 앞머리를 그려요. 이때 한쪽 방향으로 쏠리게 그리면 이마가 덜 답답해 보여요.

3 머리 윗부분을 이어서 그려주세요. 움푹 들어간 정수리 부분에 귀여운 머리카락 1가닥을 그려보세요.

4 네모난 안경알을 그려줍니다. 안경이 코와 귀에 걸쳐지도록 안경테를 더해주세요.

5 안경 사이에 코를 그리고 무뚝뚝한 일자 눈과 입을 그려주세요.

6 머리를 촘촘하게 칠해주세요. 안경 안쪽은 비우고 살구색과 연한 주황색으로 피부를 부드럽게 칠해주세요

tip. 피부 톤을 표현하고 싶나요? 웜톤은 베이지 계열, 쿨톤은 피치 계열을 사용해보세요. 단, 피부가 맑고 투명해 보이도록 칙칙한 색은 피해주세요!

 머리, 눈, 얼굴형을 다르게 그리고 색깔도 바꾸면 다른 느낌의 캐릭터를 만들 수 있어요.
동그란 안경테가 잘 어울리는 귀여운 소년도 그려보세요.

모자 쓴 여자

Color
- LIGHT PEACH
- SALMON PINK
- BLUSH PINK
- CHESTNUT
- GOLDENROD
- INDIGO BLUE

1 긴 달걀형 얼굴을 그리고 2:8 비율의 앞머리를 그려주세요.

2 머리 윗부분은 길이를 짧게 그리고, 머리 끝은 뾰족하게 뻗친 모양으로 그려주세요.

3 모자 챙 부분을 그려줍니다. 정수리가 모자에 가려지는 걸 고려해서 머리 윗부분을 짧게 그린 거랍니다.

4 모자 윗부분을 그리고 리본을 둘러주세요.

5 감긴 눈을 그리고 속눈썹을 더해주세요. 눈썹, 코, 입을 그려주세요.

6 얼굴과 머리를 꼼꼼히 칠해주세요. 모자는 손에 힘을 빼고 거친 질감이 드러나게 칠하면 자연스러워요.

수염 난 남자

Color
- LIGHT PEACH
- SALMON PINK
- BLUSH PINK
- 90% COOL GREY
- INDIGO BLUE

1 원에 가까운 둥근 얼굴을 그리고 귀도 그려주세요.

2 긴 직사각형을 그리고 모자 윗부분을 이어주세요.

3 긴 선과 짧은 선을 그려 니트 질감을 표현해줍니다.

4 모자에 반쯤 가려진 눈썹, 눈, 코, 입을 그려주세요.

5 코 밑에 콧수염을 2가닥 그리고 턱에도 짧은 수염을 추가해주세요.

6 얼굴을 칠한 후 눈썹과 수염을 짙은 회색으로 꼼꼼히 칠해주세요. 모자는 남색으로 윗부분은 세게, 아랫부분은 약하게 칠해줍니다.

 Plus

얼굴 길이나 코 크기만 바꿔도 다른 인상이 된답니다.
머리 스타일과 모자 모양까지 다르면 새로운 캐릭터 탄생!

DAY 2
다양한 연령대 표현하기

인물을 어려 보이게 하거나 나이 들어 보이게 하는 특징은 뭘까요? 오늘은 볼살이나 주름 같은 요소로 연령대를 표현하는 방법을 알아볼게요. 몇 가지 특징만 기억하면 머리 모양이나 이목구비가 아무리 바뀌어도 확실히 나이대를 드러낼 그릴 수 있어요.

아기

Color
- LIGHT PEACH
- SALMON PINK
- BLUSH PINK
- CARMINE RED

1 볼과 턱이 볼록 튀어나온 둥글둥글한 얼굴을 그려주세요.

2 짧은 머리카락을 그리고 작은 귀를 볼 위쪽에 그려주세요.

3 웃는 얼굴을 그려줍니다. 앞니를 그리면 더 귀여워 보여요.

4 살이 통통하게 접힌 느낌을 내기 위해 볼과 턱에 짧은 선을 추가해주세요. 볼이 반짝이는 것처럼 보이도록 동그라미도 그려줍니다.

5 사랑스러운 느낌이 나도록 옆에 꽃을 추가해줍니다.

6 살구색과 연한 주황색으로 얼굴을 칠합니다. 살이 접힌 부분은 살짝 더 진하게 칠해요. 동그라미를 빼고 볼을 분홍색으로 칠해줍니다. 진한 분홍색으로 꽃을 칠하고 볼을 한번 더 칠해주세요.

tip. 아기에서 아이 얼굴로 바꾸는 방법은 볼을 더 통통하게, 턱을 둥글게 그리는 거예요. 양 갈래 머리나 삐죽삐죽한 머리카락을 그리고 개구진 표정을 더해보세요. 입꼬리가 올라가도록 그리면 더 순진무구해 보여요.

 Plus

소품을 추가하고 표정을 바꿔볼까요? 머리띠가 마음에 안 들어서 우는 아기를 그려보세요.
찡그린 눈썹과 크게 벌린 입이 포인트입니다.

아주머니

Color

- LIGHT PEACH
- SALMON PINK
- BLUSH PINK
- DARK UMBER

1 둥글지만 턱은 살짝 뾰족한 얼굴형과 귀를 그려주세요.

2 S자 곡선으로 볼륨감 있는 앞머리를 그려주세요. 짧은 선으로 그림자 진 느낌을 냅니다.

3 머리는 정수리부터 부드러운 곡선으로 그려 턱 쪽으로 말려 들어가도록 이어줍니다.

4 눈썹, 눈, 코, 입을 그리고 짧은 선으로 쌍꺼풀도 그려주세요. 입꼬리가 올라가고 눈썹이 처지면 인상이 부드러워 보여요.

5 짧은 선으로 눈 아래에 주름과 입 옆에 팔자 주름을 더해줍니다.

6 살구색과 연한 주황색으로 얼굴을 부드럽게 칠해주세요. 주름은 연한 주황색으로 덧칠해 강조해도 좋아요. 머리는 살짝 빈틈이 보이게 칠하면 자연스러워요.

> **tip.** 색을 촘촘하게 칠하고 싶은데 자꾸 빈틈이 생긴다면? 비슷한 톤의 연한 색을 먼저 칠한 다음 진한 색을 칠해보세요!

Plus

주름을 그리는 게 포인트였던 이번 그림. 비슷한 나이처럼 보이지만 눈은 올리고 입꼬리는 내려 그리면
인상이 사나운 아주머니가 된답니다. 이런 인상에는 짧은 염색머리가 잘 어울릴 것 같아요.

아저씨

Color
- LIGHT PEACH
- SALMON PINK
- BLUSH PINK
- 30% WARM GREY
- 90% WARM GREY

1 둥근 얼굴과 큼직한 귀를 그려주세요.

2 귀 위에 구름 모양 머리를 그리고 머리 윗부분을 이어주세요.

3 웃는 얼굴을 그려주세요. 두꺼운 눈썹과 큰 코가 포인트예요.

4 눈 아래에 짧은 주름과 긴 팔자 주름을 그려주세요.

5 작은 점으로 수염 자국을 표현하고 머리에 반짝거리는 무늬도 추가해볼게요.

6 머리카락은 빈틈이 보이도록 듬성듬성 칠하면 흰머리가 섞인 느낌을 낼 수 있어요. 인중을 연한 회색으로 살살 칠해 수염 자국도 표현해주세요.

할머니

Color
- LIGHT PEACH
- SALMON PINK
- BLUSH PINK
- 20% WARM GREY

1 턱이 뾰족한 얼굴형을 그리고 물결 모양으로 앞머리를 그려주세요.

2 물결 모양으로 볼륨감 있는 파마 머리를 표현해주세요.

3 눈썹, 눈, 코, 입을 그려주세요. 노인 얼굴을 그릴 때는 눈을 작게 그려야 자연스러워요.

4 눈 밑 주름을 그린 다음 턱까지 이어지는 팔자 주름을 그려 살이 처진 느낌을 내주세요. 이마에도 주름을 그려주세요.

5 짧은 선으로 잔주름을 표현할게요. 눈가, 입가, 입술에 주름을 그려 넣어주세요.

6 머리카락을 칠할 때 색연필을 굴려 구불구불한 선으로 칠해주세요. 볼륨은 있지만 숱이 적은 느낌을 낼 수 있어요.

 눈 밑 주름과 팔자 주름, 수염 자국 정도만 바꾸지 않으면, 디테일을 완전히 바꿔도
비슷한 연령대로 보여요. 각진 얼굴형에 숱 많은 머리, 안경까지 써도 여전히 아저씨처럼 보이죠?
노인을 그릴 때는 자글자글한 잔주름을 더하고 작은 눈으로 그린다는 것만 기억해주세요.

DAY 3
패션 아이템 그리기

옷을 그리기 전에 신발과 가방을 먼저 그려볼게요. 그리는 과정이 단순하고, 색칠 단계에서 변화를 주는 연습을 할 수 있거든요. 내가 가지고 있거나 갖고 싶은 신발과 가방 사진을 참고해서 다양하게 변형해보세요.

슬리퍼

Color
- LIGHT CERULEAN BLUE
- SKY BLUE LIGHT
- CANARY YELLOW

1 옆면이 살짝 안으로 들어간 타원형으로 슬리퍼 밑창을 그려주세요.

2 발등 덮개를 그려줍니다.

3 발등을 피해 밑창 모양을 따라 선을 더해주세요.

4 귀여운 달걀프라이 그림을 추가해주세요. 무늬는 자유롭게 바꿔도 좋아요.

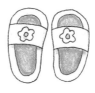

5 밑창 안쪽은 하늘색으로 칠해주세요. 발등 부분의 옆면을 연한 하늘색으로 살살 칠해주면 굴곡져 보이는 효과를 낼 수 있어요. 노란색으로 무늬도 칠해줍니다.

운동화

Color
- PINK
- 10% COOL GRAY

1 옆에서 본 운동화 모양이에요. 발등부터 앞코까지는 곡선, 밑창은 직선으로 그려주세요.

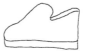

2 신발 밑창을 그리고 발목 부분에 선을 추가로 그려줍니다.

3 운동화처럼 보이도록 발등 부분에 디테일을 더해주세요.

4 뒤꿈치 부분에 세로선과 작은 고리를 그린 다음 발등에 곡선을 그려주세요.

5 분홍색으로 곳곳에 무늬와 색을 넣어주세요. 밑창은 연한 회색으로 칠해주세요.

tip. 흰 운동화라서 색을 칠하지 않았을 뿐인데 왠지 그림을 덜 그린 느낌이 날 때가 있죠? 그럴 땐 아주 옅은 회색을 칠해주세요. 허전한 느낌이 덜할 거예요.

 신발 앞모습을 그리면서 연습해보세요. 슬리퍼는 밑창이 유일하게 드러나는 형태라

화려한 패턴이 그려진 경우가 많아요. 알록달록한 색을 자유롭게 사용해봐요.

캔버스 운동화는 발목을 높게 그리고 운동화 끈도 그려야 한답니다. 별 무늬 로고까지 그리면 더욱 비슷하죠?

핸드백

Color

- ⬤ GOLDENROD
- ⬤ TERRA COTTA
- ⬤ TUSCAN RED

1 짧은 고리가 달린 손잡이를 그려주세요.

2 고리 끝부분에 작은 장식을 달아주고, 손잡이 끝부분을 둥글게 그려주세요.

3 사다리꼴 모양으로 가방을 그린 다음 윗면에 가로줄, 옆면에 세로줄을 그어 면을 구분해주세요.

4 앞면에 빗금을 여러 개 그어 체크무늬를 만들어주세요.

5 갈색 계열로 가방을 칠해주세요. 손잡이 끝부분과 체크무늬 선은 붉은 갈색으로 한 번 더 칠해 강조했어요.

책가방

Color

- ⬤ SAND
- ⬤ GOLDENROD
- ⬤ 50% WARM GREY
- ⬤ BLACK

1 아래로 갈수록 넓어지는 직사각형을 그리고, 윗부분에 손잡이와 가방 끈을 그려주세요.

2 가방 모양을 따라 안쪽에 선을 그려 지퍼를 표현해줄게요. 가장 위쪽에는 지퍼 손잡이를 그려주세요.

3 손잡이 바로 아래에 로고 느낌이 나도록 네모를 그려주세요. 아래쪽에는 앞주머니를 그려줍니다.

4 앞주머니 1/3 지점에 지퍼를 그려주세요. 지퍼 안쪽은 지그재그로 선을 넣어주세요.

5 노란색 계열로 가방을 칠해주세요. 지퍼는 회색, 손잡이와 가방 끈은 검은색으로 칠해주세요.

 Plus

사다리꼴 모양을 반대로 뒤집으면 쇼퍼백을 그릴 수 있어요.

실제 가방 사진을 보며 자유롭게 디자인해보세요. 혹시 가방 중에서 귀여운 반려동물이 안에 있는 걸

본 적 있나요? 1주 차에서 동물을 그렸던 기억을 되살려서 이런 가방도 한번 그려봐요.

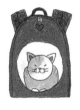

DAY 4
여러 가지 옷 모양 그리기

세상에는 수많은 모양의 옷이 있죠. 그중에서 얼마든지 다양한 옷으로 응용할 수 있는 기본 종류를 그려볼게요. 소매와 옷깃 그리는 방법, 여러 가지 무늬 그리는 방법 등 다양한 팁도 놓치지 마세요.

맨투맨

Color
- ● BLUSH PINK
- ● PINK
- ● APPLE GREEN

1 반달 모양으로 목 부분을 표현하고, U자 모양으로 몸통을 그려주세요.

2 부드러운 곡선으로 어깨 선을 그리고 팔을 이어 그립니다. 팔은 몸통 뒤에 조금 가려진 느낌이에요.

3 목, 손목, 몸통 끝부분에 선을 추가해 끝단을 표현해요.

4 가슴에 작은 복숭아를 그리고 글씨를 쓴 다음, 둘레를 따라 선을 그려 패치 느낌을 내줍니다.

5 패치를 뺀 나머지 부분을 분홍색으로 칠해주세요. 조금 더 진한 색으로 목, 손목, 몸통 끝단을 칠합니다.

6 패치 안쪽의 복숭아를 칠합니다. 몸통에 가려진 팔 부분을 진하게 덧칠하면 그림자 진 느낌이 나요.

원피스

Color
- ● SUNBURST YELLOW
- ● APPLE GREEN
- ● CANARY YELLOW

1 역삼각형을 그리고 칼라와 동그란 진주를 더해주세요. 몸통은 짧게 그려주세요.

2 소매는 물결 모양으로 그려서 나풀거리는 느낌을 내줍니다.

3 몸통 아랫부분에 작은 리본을 달아주고 아래로 퍼지는 치마를 그려주세요. 밑단은 소매처럼 물결 모양으로 그립니다.

4 목 안쪽을 노란색으로 칠하고 꽃잎을 규칙적으로 그려줍니다.

5 꽃잎마다 녹색 이파리와 짧은 줄기를 그려주세요.

6 꽃잎보다 밝은 연한 노란색으로 원피스를 전체적으로 칠해주면 완성입니다.

 옷의 색, 무늬, 모양을 조금씩 바꿔보세요.
색깔에 어울리는 패턴을 그리고 싶다면 비슷한 계열의 색을 사용해보세요.
갈색 후드티에는 곰돌이, 연보라색 원피스에는 라벤더를 그렸어요.

니 트

Color
- ⬤ CANARY YELLOW
- ⬤ APPLE GREEN
- ⬤ SKY BLUE LIGHT
- ⬤ BLUE SLATE

1 직사각형으로 두꺼운 목 부분을 그리고, 직선으로 몸통을 그려주세요.

2 어깨 선은 둥글게, 소매 끝단은 반듯하게 그려주세요.

3 목, 소매, 몸통 끝단에 짧은 선을 넣어 니트 질감을 표현해 줍니다.

4 원하는 색으로 곳곳에 짧은 선을 넣어주세요. 2~3가지 색실이 섞인 니트는 더 발랄한 느낌을 줍니다.

5 연한 하늘색으로 옷 전체를 칠해주세요.

6 진한 하늘색으로 덧칠해줍니다. 먼저 칠한 실 색이 보이도록 너무 진하게 칠하지 마세요.

코 트

Color
- ⬤ LIME PEEL
- ⬤ MOSS GREEN

1 칼라를 그려주세요.

2 선을 추가해 칼라 두께를 표현해요. 칼라를 더 큼직하게 그려도 좋아요.

3 칼라 아랫부분부터 세로선을 긋고 몸통을 이어줍니다. 어깨는 둥글게, 팔은 직선으로 그려주세요.

4 큼직한 단추와 주머니를 더해주세요. 팔과 몸통이 이어지는 부분에 짧은 경계선도 그려주세요.

5 연한 녹색으로 전체를 칠한 다음 단추와 주머니, 목 안쪽 부분은 진한 녹색으로 칠해주세요.

6 칼라를 제외한 나머지를 진한 녹색으로 덧칠해주세요.

 Plus

옷의 목 부분만 해도 브이넥, 라운드넥, 터틀넥 등 모양이 다양해요. 끝단에 짧은 선을 추가하면
니트 질감이 확 살아나고, 색연필을 칠하는 방향에 따라 느낌이 달라져요. 코트에 허리띠를 더해주면
한층 우아한 모양으로 변해요. 서로 다른 굵기의 선을 사용해 스트라이프나 체크무늬도 그려보세요!

인물과
패션 일러스트
그리기

지금까지 배운 내용을 모두 종합해보면 오늘 입은 옷을 그릴 수 있어요. 얼굴형과 이목구비를 바꿔 나와 닮은 캐릭터를 만들어보고, 옷 길이를 줄이거나 늘려서 다른 옷으로 그려보는 것도 좋아요. 거울이나 화보 사진을 보며 다양한 옷을 그려보세요.

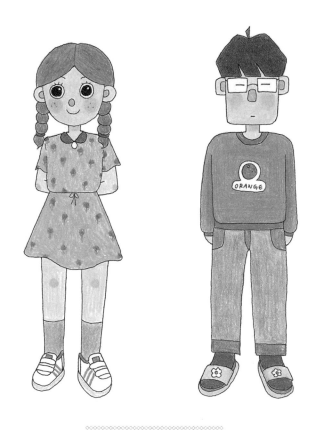

소녀와 소년의 데일리 룩

소녀는 머리부터 발끝까지 핑크 톤으로 색칠했어요.
보라색, 빨간색 등 비슷한 계열 색을 잘 조합하면 통일된 느낌을 유지하면서 단조로움을 피할 수 있어요.
소년은 무뚝뚝한 표정이지만 오렌지 티와 청바지로 상큼한 느낌을 줬어요.
혹시 몸을 그리는 게 어려웠나요? 그럴 땐 몸 형태를 먼저 그리고 그 위에 옷을 얹어보세요.
목을 그려 얼굴과 몸을 구분짓고, 곡선으로 떨어지는 어깨선을 이어주세요.
팔은 차려 자세로 그리거나 몸 뒤로 숨기고, 다리는 일자로 그려줍니다. 발은 바깥쪽을 향하도록 그려주면 좀 더 쉬워요.

[그림 활용하기]

상상만으로 캐릭터를 그리기 어렵다면 실제 친구를 보며 그려보세요. 그린 후에 선물해주면 친구도 좋아 할 거예요. 자신이 없는 부분은 그리지 않아도 괜찮아 요. 손가락을 그리기 어렵다면 감춰버리면 되고요, 하 반신이 자신 없다면 상반신만 그려도 좋아요. 모든 부 분을 잘 그리는 것보다 그리면서 즐거운 게 더 중요하 니까요.

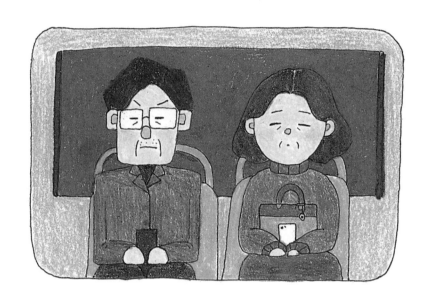

피곤한 하루

그림에 꼭 '나'를 그리지 않더라도 내 감정을 표현할 수 있어요
길거리나 대중교통에서 마주칠 수 있는 사람을 그려서
내 마음을 표현해보세요. 다이어리나 일기에 활용하면 좋겠죠?

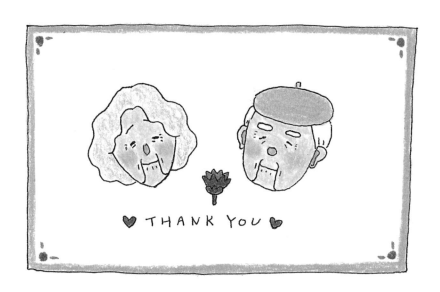

할머니 할아버지, 고맙습니다

손그림을 활용해서 고마운 사람들에게 마음을 전할 수 있어요. 소중한 사람의 얼굴을 그리고
감사의 의미를 담은 꽃과 메시지를 담아도 좋겠네요.
네모난 테두리를 그린 다음 장식을 더해주면
받는 사람의 행복이 두 배가 되는 수제 카드 완성입니다!

Week 3,

여행의 기억을 그려요

DAY 1
알록달록한 음료 그리기

여행지에서 마신 시원하고 따뜻한 음료를 그려보면서 본격적으로 사물 그리기를 연습할 거예요. 동물이나 사람과 다르게 사물은 반듯한 선과 원으로 그리고 대칭을 잘 맞춰야 해요. 스케치 단계에서 조금 더 집중해서 그려보세요. 그럼 시작할까요?

칵테일

Color
- LEMON YELLOW
- SPANISH ORANGE
- ORANGE

1 널찍한 역삼각형을 그리고 그 안에 작은 역삼각형을 그려주세요.

2 왼쪽으로 꺾인 빨대를 그려줍니다. 빨대가 꺾인 부분은 지그재그 선으로 표현해주세요.

3 오른쪽에 오렌지를 적당히 가려지게 그려줍니다.

4 잔 손잡이를 가늘고 길게 그리고 삼각형을 이어서 잔 받침을 그려주세요.

5 밝은 노란색과 진한 노란색을 섞어 칵테일 색깔을 은은하게 표현해줍니다.

6 오렌지와 빨대를 칠해주세요.

핫초코

Color
- BURNT OCHRE
- CRIMSON LAKE

1 납작한 타원을 그리고, 윗부분에 곡선을 추가해주세요.

2 곡선을 따라 아래로 선을 어어 컵을 그립니다. 컵 바닥은 둥글게 그려주세요. 타원 안쪽에 짧은 곡선을 더해 컵과 음료를 구분해줍니다.

3 컵 손잡이를 오른쪽에 그리고, 둥둥 떠 있는 마시멜로를 그려주세요.

4 마시멜로가 흘러내리는 느낌이 나도록 구불구불한 곡선을 컵 윗부분에 그리고, 모락모락 피어오르는 김을 추가해줍니다.

5 핫초코와 흘러내린 마시멜로 아랫부분을 갈색으로 살살 칠해서 입체감을 더해주세요.

6 컵 안쪽과 바깥쪽, 손잡이를 짙은 갈색으로 꼼꼼히 칠해주세요.

 음료 색깔이나 컵 모양만 바꿔도 완전히 다른 그림이 됩니다.
여러분도 쉽게 색다른 음료를 그릴 수 있을 거예요. 그러데이션을 활용해 분위기 있는
칵테일도 그려보고, 머그컵에 티백과 컵받침을 추가해 오늘 마신 차를 기록해보세요.

병맥주

Color

- NON-PHOTO BLUE
- PEACOCK BLUE
- MOSS GREEN
- BURNT OCHRE
- CHOCOLATE

1 납작한 타원에 삐죽삐죽한 선을 더해서 병뚜껑을 그려 줍니다.

2 병뚜껑 아래로 퍼지는 직선을 그리고 띠를 둘러줍니다.

3 옆면을 이어 병을 그린 다음 라벨을 그릴 자리를 잡아줍니다.

4 위쪽에는 파도, 아래쪽에는 풀 숲을 그려줍니다. 배를 타는 사람도 작게 그려주세요.

5 병 뚜껑, 띠, 파도를 파란색으로 칠해주세요. 진한 파란색으로 테두리를 한 번 더 칠해줍니다. 풀숲은 초록색으로 칠해요.

6 밝은 갈색으로 병 전체를 칠 한 다음 오른쪽 면을 진한 갈 색으로 한 번 더 칠해서 음영 을 넣으면 완성입니다.

캔콜라

Color

- 30% COOL GREY
- 50% COOL GREY
- CRIMSON RED
- DENIM BLUE

1 납작한 타원을 그리고 테두리 에 선을 그려줍니다.

2 동그라미 2개를 겹쳐 그려주 세요. 위쪽 동그라미에 작은 구멍 2개를 그려줍니다.

3 캔 몸통을 그려주세요. 뚜껑과 이어지는 부분은 살짝 둥글게 그리고 직선으로 이어주세요. 밑면에는 선을 추가해줍니다.

4 가운데에 동그라미를 그리고 로고를 그려주세요. 캔 윗부분 에 옅은 선을 그려줍니다.

5 캔의 윗면과 밑면을 밝은 회 색, 캔 안쪽은 진한 회색으로 칠합니다.

6 빨간색과 파란색으로 로고를 칠하고 캔 전체를 꼼꼼하게 칠해줍니다.

 Plus

병과 캔은 입체감과 반짝거리는 느낌을 살리기 위해 한쪽 면을 더 어둡게 칠하면 좋아요.
특정 브랜드 음료를 그릴 때는 로고와 이름을 적어주는 게 최고예요.
글씨를 피해서 색칠하는 게 조금 까다롭지만 말이죠.

DAY 2
먹음직스러운 음식 그리기

음식을 먹음직스럽게 그리려면 스케치보다 색칠에 공을 들여야 해요. 전체적으로 밝게 칠한 다음 군데군데 진한 색을 얹어주면 좋아요. 음식을 담는 접시나 그릇도 같이 간단히 그려볼게요.

하와이안 피자

Color
- CANARY YELLOW
- PINK
- JASMINE
- PUMPKIN ORANGE

1 치즈가 흘러내리는 피자 옆면을 그려주세요.

2 도우 테두리를 추가해줍니다.

3 파인애플과 햄 토핑을 골고루 얹어주세요.

4 토핑을 먼저 칠해줍니다. 선이 조금 삐져나가도 괜찮아요.

5 토핑을 뺀 나머지 부분을 노란색으로 칠해주세요. 도우는 갈색으로 덧칠하면 더 자연스러워요.

6 치즈 곳곳에 갈색으로 살살 점을 찍어 노릇하게 익은 치즈를 표현해주세요.

라멘

Color
- SUNBURST YELLOW
- YELLOW OCHRE
- PUMPKIN ORANGE
- TUSCAN RED
- APPLE GREEN
- INDIGO BLUE

1 동그라미 안에 삶은 달걀과 고기를 그려줍니다. 고기는 조금씩 겹쳐지도록 그려주세요.

2 국물과 그릇을 선으로 구분한 다음, 국물에 면을 몇 가닥 그려줍니다.

3 동그라미 바깥쪽에 그릇을 그려주세요. 그릇 밑면을 그리면 좀 더 라멘 그릇 같아요.

4 밝은 노란색으로 국물과 면을 칠한 다음 진한 노란색으로 국물을 덧칠해줍니다.

5 고기를 갈색으로 칠하고, 국물을 군데군데 살살 칠해주세요.

6 진한 갈색과 초록색으로 국물 위에 고명을 추가해줍니다. 남색으로 그릇에 무늬를 그려주세요.

토핑이나 소스를 바꿔서 새로운 음식으로 만들어볼까요? 알록달록 색깔이 많이 들어가 더 먹음직스러운 슈프림 피자도 그려봤어요. 그릇에 담긴 음식을 그릴 때 내맘대로 그릇을 칠해보는 재미도 있어요. 김치볶음밥은 달걀프라이 노른자를 탱글탱글하게 칠하는 게 포인트!

칠리 크랩

Color

- SUNBURST YELLOW
- APPLE GREEN
- PALE VERMILION
- CRIMSON RED

1 둥근 접시 안에 게딱지를 그립니다. 앞부분을 삐죽삐죽하게 그려주세요.

2 양쪽 집게발을 큼직하게 그려주세요.

3 집게발과 몸통을 이어 그리고 양쪽에 다리를 그려주세요.

4 다리를 옆으로 1마디 더 그린 다음, 소스를 그립니다.

5 게딱지 위에 초록색 허브를 그리고 노란색으로 소스를 군데군데 칠해 달걀이 섞인 느낌이 나도록 해주세요.

6 다홍색으로 소스와 게를 칠해줍니다. 노란색과 잘 섞이도록 칠해주세요.

7 진한 빨간색으로 소스와 게를 드문드문 칠해주세요. 게 아랫부분 위주로 칠하면 그림자진 느낌이 나요.

Plus

먹음직스럽게 익은 게는 배 부분이 살짝 노란빛을 띠고, 윗부분은 빨간빛을 띤답니다.
흰 접시가 단조로워 보일 땐 연한 회색으로 그림자를 만들어줘도 좋아요.

새우 팟타이

Color

🔴 POPPY RED

🟠 SPANISH ORANGE

🟢 APPLE GREEN

🟢 KELLY GREEN

🟡 YELLOW OCHRE

1 새우 3개를 그려줍니다. 꼬리가 각각 다른 방향을 향하도록 그려요.

2 달걀과 파를 3~4개씩 그려주세요.

3 토핑을 피해서 면을 그려주세요. 바깥쪽에서 안쪽으로 채워 나가면 그리기 편해요.

4 오른쪽에 라임, 왼쪽에 고수를 그린 다음 큰 동그라미로 접시를 그려줍니다.

5 새우는 빨간색으로 살살 칠한 다음, 진한 선으로 줄무늬와 꼬리를 칠해주세요.

6 나머지 토핑도 꼼꼼히 칠해줍니다.

7 짙은 노란색으로 면을 칠해주세요. 힘을 줬다 뺐다 하며 톤 차이를 주면 자연스러워요.

tip. 마구 섞인 면을 그릴 때는 방향을 이리저리 바꿔가며 빗금을 3개씩 그어주세요.

토핑이 듬뿍 올라간 음식이라면 위에서 본 모습으로 그려보세요. 동그란 접시 안에
토핑, 면, 소스 등 뭐든 그릴 수 있답니다. 크림 파스타는 면을 밝은 색으로 칠하고
소스를 진한 색으로 칠하면 경계면을 구분하기 쉬워요.

DAY 3
여행 준비물
그리기

여행을 갈 때 꼭 챙겨야 하는 물건을 그려볼게요. 앞서 말했듯이 사물을 그릴 땐 동그라미와 네모가 반듯하게 그려지도록 신경을 써야 해요. 하지만 삐뚤빼뚤해도 좌절하지는 마세요. 그게 바로 손그림의 매력이니까요.

드라이어

Color

● HENNA
● TRUE BLUE
○ 10% WARM GREY
● 90% WARM GREY

1 큰 동그라미 안에 중간 동그라미와 작은 동그라미를 그려주세요.

2 드라이어 주둥이를 그려주세요.

3 동그라미 아래에 손잡이를 그려주세요. 양말 신은 발을 그린다고 생각하면 쉬워요.

4 손잡이에 버튼 2개를 그리고, 전기 코드 선도 그려주세요.

5 갈색으로 몸체를 칠하고, 버튼은 하늘색으로 칠합니다. 동그라미 안쪽은 회색으로 선을 그려주세요.

6 남은 부분을 짙은 회색으로 칠합니다. 회색 선을 잘 피해서 꼼꼼히 칠해주세요.

우산

Color

● 20% WARM GREY
● APPLE GREEN
● GRASS GREEN

1 우산 지붕을 그려줍니다. 되도록 3면을 비슷한 크기로 그려주세요.

2 가늘고 긴 우산대를 그리고 구부러진 손잡이를 그려줍니다.

3 우산살 끝에 동그란 장식을 그리고 우산 꼭대기에 귀여운 개구리를 그려 장식해주세요.

4 수련 잎 무늬를 그려주세요. 갈라진 잎 모서리가 각각 다른 방향을 보면 예뻐요.

5 우산대를 회색으로 칠한 다음 수련 잎 무늬와 개구리를 연두색으로 칠해주세요.

6 남은 부분을 초록색으로 꼼꼼히 칠하면 완성입니다.

드라이어 짝꿍인 고데기도 그려볼게요. 고데기 버튼을 통통 튀는 색으로 칠해주면 귀여워요.
접힌 우산은 방향을 바꿔 눕혀보거나 무늬도 바꿔보세요.

캐리어

Color

- 20% WARM GREY
- 90% WARM GREY
- BLUE SLATE
- BLUSH PINK
- JADE GREEN
- SPANISH ORANGE

1 직사각형을 그리고 둘레를 따라 테두리를 그려줍니다.

2 오른쪽에 잠금장치를 그리고 위쪽에 손잡이를 그려줍니다.

3 아래에 바퀴를 그려주세요.

4 캐리어에 붙인 귀여운 스티커를 그려주세요

5 바퀴와 손잡이를 회색과 짙은 회색으로 색칠하고 스티커 가장자리에 하늘색으로 테두리를 그려주세요.

6 캐리어 앞면과 스티커를 칠하면 완성입니다.

화장품

Color

1.
- 90% WARM GREY
- SEASHELL PINK

2.
- YELLOWED ORANGE
- SPANISH ORANGE

3.
- POWDER BLUE
- BLUSH PINK
- JASMINE
- YELLOW OCHRE

4.
- CRIMSON RED
- 20% COOL GREY
- 90% WARM GREY

1 파운데이션: 글씨를 피해서 꼼꼼히 칠하는 게 포인트에요.

2 선크림: 진한 노란색과 연한 노란색을 골고루 사용해보세요. 그러데이션으로 칠하면 잘 어울려요.

3 쿠션 파운데이션: 쿠션 위에는 좋아하는 브랜드 로고를 그리거나 패턴이나 색을 채워도 좋아요.

4 립스틱: 빛이 반사되서 반짝거리는 느낌이 나도록 왼쪽 부분을 살짝 비우고 칠해주세요.

 Plus

가죽 가방은 모서리에 포인트가 있고 가죽 띠가 둘러진 클래식한 느낌으로 그려보세요.
화장품과 세트인 브러시, 아이브로우, 아이라이너, 틴트도 그려볼까요?

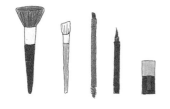

DAY 4
여행 기념품 그리기

여행지에서 사 오는 기념품 종류는 정말 다양해요. 그중에서 여러분이 다녀온 여행지에 따라 바꿔 그릴 수 있을 만한 종류로 골라봤어요. 스노 볼, 쇼핑백, 마그넷 등에 추억을 담아보세요.

스노 볼

Color
- ○ 10% WARM GREY
- ● CRIMSON RED
- ● VIOLET
- ● APPLE GREEN
- ● YELLOW OCHRE

1 동그라미를 그리고 아래에 사다리꼴로 이어 스노 볼의 기본 모양을 그립니다.

2 가운데에 동그라미를 그리고 주변에 동그라미를 6개 그려 관람차를 그릴 준비를 합니다.

3 가운데 동그라미를 기준으로 관람차 칸을 서로 이어줍니다.

4 관람차 기둥과 스노 볼 바닥을 그려줍니다. 아래가 허전할 땐 글씨로 꾸며보세요.

5 눈송이를 군데군데 그린 다음 유리 볼을 연한 회색으로 칠해줍니다.

6 관람차 칸을 알록달록하게 칠하고 기둥은 노란색으로 칠해줍니다.

7 글자를 피해 스노 볼 아랫부분을 칠해주면 완성입니다.

 Plus

스노 볼 주인공을 바꿔보세요. 여행지에서 본 건물, 동물, 식물 등
소재는 끝이 없어요. 글씨도 그림에 맞게 바꾸면 좋겠죠?

쇼핑백

Color

🔴 BLUSH PINK

🔴 PINK

⚪ SPANISH ORANGE

1 쇼핑백 입구를 그리고 아래로
선을 이어 줍니다.

2 옆면을 그리고 손잡이를 달아
주세요.

3 얼굴, 귀, 몸통을 그려 사람 형
태를 표현합니다.

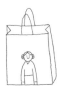

4 앞머리, 눈, 코, 입을 그리고,
상의와 하의를 구분해주세요.

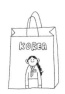

5 땋은 머리와 저고리 고름을 그
린 다음, 'KOREA'를 써주세요.

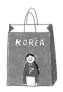

6 연한 분홍색과 진한 분홍색으
로 칠해줍니다. 마음에 드는
색깔로 바꿔도 좋아요.

7 나머지 부분을 노란색으로 칠
하면 완성입니다.

쇼핑백에는 각 나라 전통 의상을 입은 캐릭터를 그려보세요.
여행지의 추억을 쉽게 기록할 수 있겠죠?

마그넷

Color

- ⬤ NON-PHOTO BLUE
- ⬤ PUTTY BEIGE
- ⬤ BLUSH PINK
- ⬤ POWDER BLUE
- ⬤ LIGHT UMBER
- ⬤ GRASS GREEN
- ⬤ JASMINE
- ◯ 10% COOL GREY

1 아래가 뚫린 동그라미 안에 파도와 모래사장을 그려주세요.

2 모래사장 위에 야자수와 구름을 그려주세요.

3 동그라미 아래에 띠를 그리고 여행지를 적어줍니다.

4 테두리를 그려줍니다.

5 해변을 색칠해주세요. 하늘은 분홍색과 하늘색을 섞어 노을 지는 느낌이 나도록 칠해주세요.

6 노란색으로 테두리를 칠하고, 연한 회색으로 그림자를 표현해주면 완성입니다.

쿠키 상자

Color

- ⬤ SCARLET LAKE
- ⬤ TRUE BLUE
- ⬤ SAND
- ⬤ YELLOW OCHRE
- ⬤ 50% WARM GREY

1 직육면체 상자를 그립니다.

2 윗면에 글씨를 쓰고 상자에 띠를 둘러줍니다.

3 아래쪽에 쿠키를 그려줍니다.

4 띠 위에 여행지를 적어줍니다.

5 빨간색과 파란색으로 패턴을 그려주세요. 아랫부분과 쿠키도 칠해줍니다.

6 진한 노란색으로 쿠키를 덧칠하고, 띠와 윗면도 칠해주세요. 회색으로 상자 옆면을 칠해 입체감을 더해주세요.

Plus

마그넷과 상자에는 랜드마크나 특산품을 그리기 좋아요.
미국 마그넷에는 고층 빌딩을 그려서 화려한 도시 느낌을 내줍니다.
이탈리아 와인 상자에는 국기 색깔로 패턴을 넣어주는 것도 좋은 방법이에요.

DAY 5
여행
일러스트 그리기

한 주 동안 배워본 그림을 활용해서 여행 일기도 써보고, 사진처럼 앨범을 만드는 방법도 알아볼까요? 예쁘게 오려서 다이어리에 붙여도 좋을 것 같아요.

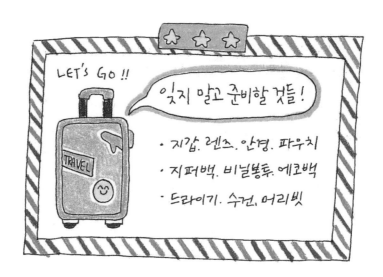

여행 준비물

출발하기 직전에 챙겨야 할 준비물이나 자주 깜빡하는 물건을 메모해두세요.
메모장의 테두리에는 빗금무늬를 넣어 꾸미고, 귀여운 캐리어 그림을 그렸어요.
종이를 오려 잘 보이는 곳에 붙여도 좋고
마스킹 테이프를 붙인 것처럼 그림을 그려넣어도 좋아요.

2015. SINGAPORE

2017. SWEDEN

그림으로 찰칵

폴라로이드 사진처럼 보이는 프레임을 그리고 안쪽에 추억할 만한 그림을 그려보세요.
여행지에서 본 풍경, 먹었던 음식, 만났던 사람 등 어떤 그림도 잘 어울려요.
연한 회색으로 테이프와 프레임 아랫부분을 칠하면 은은한 그림자를 표현할 수 있답니다.
폴라로이드 사진 프레임은 여기저기에 활용하기 좋아요.

[그림 활용하기]

폴라로이드 사진 프레임은 밑부분을 넓게 그려 여행 이야기를 함께 적어
둘 수도 있어요. 적당한 크기로 잘라 다이어리에 붙이거나 진짜 사진처
럼 앨범을 만들어도 좋겠죠? 혹시 집에 지도가 있다면 여행한 지역에 맞
는 그림을 붙여보세요. 그곳에서의 추억을 한눈에 볼 수 있어요.

HAWAII

일주일 뒤면 드디어 하와이로 떠난다!

하와이에서 하와이안 피자 먹기
버킷리스트를 이룰 날도 이젠 진짜
얼마남지 않았다! 두근두근 ♥

예쁜 디자인의 하와이 맥주도
마음껏 마시고 사와야지 ٿ

새파란 칵테일, 블루하와이
이것도 꼭 마시고 올테다ㅅㄱ

그리고 서핑도 하기로 했는데,
제발 비가 안 오면 좋겠다ㅠㅠ

부디 우산 쓸 일 없이
맑은 날씨이기를☆

여행 그림일기

지금까지 그려본 그림을 활용해서 여행 그림일기를 그렸어요.
먼저 여행지의 대표 이미지를 생각하면서 제목을 꾸며요. 그다음 먹고 싶은 음식이나 음료를 그려줍니다.
좋은 날씨를 기대하는 그림도 빠질 수 없겠죠! 음식 대신 여행지에서 입을 옷이나 챙겨야 할 준비물을
그려보는 것도 좋아요. 여행을 다녀온 후에도 그림일기로 추억을 기록해보세요.

Week 4.

오늘의 일상 풍경을 그려요

DAY 1
내 손 안의 물건 그리기

하루 중 여러분과 가장 많은 시간을 함께하는 물건은 무엇인가요? 화장실 갈 때도 꼭 들고 가는 스마트폰? 일할 때 꼭 필요한 노트북? 아날로그 감성을 사랑하는 누군가에게는 책이나 노트가 될 수도 있겠네요. 주위를 둘러보면 바로 발견할 수 있는 물건을 그리며 시작해보도록 해요.

책

Color

● SUNBURST YELLOW
● ORANGE

1 책 표지가 될 사각형을 그리고 왼쪽에 짧은 곡선으로 옆면을 그려주세요.

2 윗면을 이어 그리고 가로로 줄을 그어 종이 결을 표현해줍니다.

3 왼쪽에 책등을 그려줍니다. 책 뒤표지와 책등이 이어지도록 그려주세요.

4 표지에 제목을 적고, 책등에는 띠를 추가해줍니다.

5 노란색과 주황색으로 꼼꼼히 칠해줍니다. 책등을 주황색으로 살살 덧칠해서 입체감을 더해보세요.

노 트

Color

● CARRIBEAN SEA
● BLUE LAKE
○ 20% COOL GREY

1 아랫부분이 살짝 끊어진 사각형을 비스듬히 그리고, 옆면과 밑면을 더해주세요.

2 1에서 비워둔 공간에 노트 끈을 그리고 옆면과 밑면에 종이 결을 표현해줍니다.

3 오른쪽에 뚜껑을 뒤로 꽂아둔 펜을 그려주세요.

4 펜을 꾸며주세요.

5 표지는 밝은 하늘색으로, 끈은 진한 하늘색으로 칠해줍니다. 연한 회색으로 펜을 칠해주세요.

책 윗면을 넓게 그려 살짝 펼쳐진 느낌을 냈어요. 표지를 크게 그리면 안에 그림도 그릴 수 있어요.
드로잉 노트는 끈 대신 위쪽에 스프링을 달아 스케치북으로도 그려보세요.
펜 대신 연필로 바꿔도 잘 어울리죠?

스마트폰

Color

- 20% COOL GREY
- LIGHT CERULEAN BLUE
- PERIWINKLE
- CANARY YELLOW

1 세로가 긴 사각형을 그리고 옆면과 밑면을 더해줍니다.

2 안쪽에 작은 사각형을 그려넣어 화면을 표현해줍니다.

3 홈 버튼, 스피커 등 곳곳에 디테일을 추가해주세요.

4 메신저 대화 창 느낌으로 말풍선을 넣어줍니다.

5 옆면을 연한 회색으로 칠하고, 대화 창의 색을 칠해주면 완성입니다.

노트북

Color

- 30% COOL GREY
- 50% COOL GREY
- SPRING GREEN

1 사각형 2개를 꺾인 모양으로 붙여 그려주세요.

2 옆면과 밑면을 더하고 화면을 그려줍니다.

3 키보드와 터치패드를 그려주세요.

4 화면에 검색 창을 그리고, 오른쪽에 USB 포트도 작게 그려주세요.

5 연한 회색과 진한 회색으로 노트북을 칠하고 검색 창에도 색을 더하면 완성입니다.

 Plus

스마트폰을 들고 있는 손을 그릴 때는 손을 먼저 그리고 스마트폰이 가려지도록 그려주세요.
화면에는 자주 사용하는 어플 아이콘을 그려주면 좋아요.
노트북은 로고가 강조되는 각도로 그려볼 수 있어요.

DAY 2
우리 집
가구 그리기

지금 내 방 책상 앞에 앉아 이 책을 펼쳤나요? 그렇다면 주위를 둘러보며 풍경을 관찰해보세요. 직접 보면서 그릴 수 있는 소재가 곳곳에 널려 있을 거예요. 오늘은 편안하고 따뜻한 색으로 가구를 그려볼게요. 그리는 방법과 플러스 팁을 참고해 내 방에 놓인 가구도 그려보세요.

침대

Color

- SAND
- YELLOW OCHRE
- BLUE SLATE
- BRONZE
- BURNT OCHRE

1 사다리꼴 모양으로 이불을 그리고 아래에 선을 이어 매트리스를 그려줍니다.

2 헤드 보드와 밑판 부분을 더해줍니다.

3 이불에 선을 그려주세요. 베개를 그리고 짧은 선을 더해 구겨진 느낌을 표현합니다.

4 이불에 체크무늬를 그려주세요.

5 이불과 침대 곳곳을 색칠해주세요. 체크무늬가 겹치는 부분은 붉은 갈색으로 덧칠해주세요.

스탠드와 탁자

Color

- CREAM
- YELLOW OCHRE
- GOLDENROD
- SAND

1 스탠드 갓을 그려줍니다.

2 갓 사이로 빼꼼 올라온 전구를 그리고, 기둥과 받침을 그려줍니다.

3 탁자 윗면을 그려주세요.

4 동그란 손잡이가 달린 서랍 앞면을 그려줍니다.

5 갓 부분은 크림색, 탁자는 나무색으로 칠해줍니다. 스탠드 주위로 빛이 은은하게 빛나는 것처럼 색칠해주세요.

tip. 빛이 은은하게 빛나는 느낌을 내려면 스케치한 선과 살짝 간격을 두고 색연필을 살살 굴리며 칠해주세요. 그다음 조금 더 진한 색으로 경계선 부분을 덧칠해주세요.

 Plus

내 방에 놓인 가구와 꼭 닮은 모습으로 바꿔 그려보는 것을 추천해요.
이불이나 베개 무늬를 바꿔보거나 각도를 돌려 그려보세요.
스탠드 갓 모양이나 탁자 모양을 바꿔서 그려봐도 좋아요.

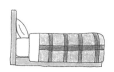

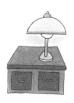

책상

Color

- 🟡 YELLOW OCHRE
- 🟤 GOLDENROD
- ⚫ CRIMSON LAKE
- 🟤 BURNT OCHRE
- ⚪ 20% COOL GREY
- 🔘 50% COOL GREY

1 사다리꼴을 그리고 밑면을 이어 책상 상판을 그려주세요.

2 위쪽에 책꽂이를 그리고 아래쪽에 다리 3개를 그려줍니다.

3 서랍장을 왼쪽 다리에 붙여 그려주세요.

4 책꽂이에 높이가 들쭉날쭉한 책을 그려주세요. 책 1권은 비스듬히 그려보세요.

5 따뜻한 느낌이 들도록 갈색 계열로 책상을 칠해주세요. 책도 알록달록하게 칠해주면 완성입니다.

거울과 선반 🪞

Color

- 🟤 SAND
- 🔘 50% COOL GREY
- ⚪ 10% COOL GREY
- 🔴 CARMINE RED
- 🟣 BLUSH PINK

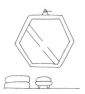

1 육각형을 그리고 테두리를 따라 두께감을 더해주는 선을 그립니다.

2 위쪽에 못과 고리를 그려주세요. 거울에 빛이 반사되는 느낌이 나도록 빗금을 그려줍니다.

3 거울 아래에 간격을 띄우고 수건과 비누가 올려진 선반을 그립니다.

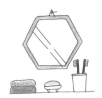

4 칫솔꽂이도 그린 다음 원하는 색으로 곳곳을 칠해줍니다.

5 거울에서 빗금 안쪽은 아주 연한 회색으로 칠해 바깥쪽과 차이를 줍니다. 칫솔꽂이도 안이 비치는 것처럼 칠해보세요.

 Plus

스튜디오에 있을 법한 예쁜 원형 테이블과 화장대도 그려보세요.
꽃병에 꽂힌 꽃과 거울 모양도 바꿔보고, 앞서 배운 화장품도 그려보세요.

DAY 3
주방 도구
그리기

예쁜 주방에 대한 로망은 누구나 있지 않나요? 비록 현실에서는 요리도 안 하고, 믹스 커피를 먹을지라도 예쁜 양념통에 담긴 알록달록한 향신료와 고급스러운 주전자로 업그레이드해서 그려봐요. 가지고 싶었던 귀여운 주방 도구를 하나씩 그려보며 힐링하는 시간을 가져봐도 좋겠죠?

양념통

Color

● 20% WARM GREY
● 50% FRENCH GREY
● SAND

1 양념통 뚜껑을 그려줍니다.

2 밑면이 각진 통을 그려주세요. 라벨을 그린 다음 세로선을 아래로 이어줍니다.

3 똑같은 모양으로 1개 더 그려주세요.

4 라벨에 양념 이름을 쓰고, 세로선을 피해 양념이 쌓인 모양을 그려주세요. 오른쪽 후추에는 굵은 점도 여러 개 찍어줍니다.

5 뚜껑의 일부를 비워두고 회색으로 칠하면 반짝거리는 쇠 느낌이 나요. 라벨을 칠하고 뚜껑을 칠한 색으로 후추에 디테일을 더해주세요.

도마

Color

● GOLDENROD
● MINERAL ORANGE
● ORANGE
● APPLE GREEN
● JADE GREEN

1 오른쪽에 손잡이가 달린 도마 윗면을 그려줍니다.

2 밑면과 옆면을 더해줍니다. 손잡이 옆면은 굵기에 차이를 주면서 그려야 입체감이 자연스러워요.

3 잘린 당근과 파를 그려줍니다.

4 오른쪽에 칼을 그려주세요. 칼날에 선을 더해 날카로운 느낌을 더해주세요.

5 파 줄기는 그러데이션에 신경쓰면서 꼼꼼하게 칠해주세요.

 Plus

속이 비치는 투명한 통에는 알록달록한 향신료를 넣으면 더 예쁜답니다.
양념통 뚜껑은 나무로 바꿔보세요. 훨씬 따뜻해 보이죠?
트레이 위에 초코 쿠키 대신 머핀이나 마들렌 같은 것을 올려도 귀여워요.

주전자

Color

- ⚪ CREAM
- 🟡 SUNBURST YELLOW
- 🔴 PINK
- ⚫ CRIMSON RED
- 🟢 APPLE GREEN

1 주전자 뚜껑은 아랫부분을 물 결모양으로 그려줍니다.

2 허리가 잘록한 몸체를 그리고 뚜껑과 비슷한 모양으로 밑면을 더해주세요.

3 뾰족한 디테일이 있는 손잡이와 물이 나오는 주둥이를 그려주세요.

4 크림색으로 주전자를 칠하고 뚜껑과 밑면의 끝단은 노란색으로 칠해 금박 느낌을 내줍니다.

5 연한 분홍 색연필을 둥글리며 점을 찍어주세요.

6 분홍색 위에 빨간색으로 덧칠하고, 연두색으로 이파리를 더해주세요.

커 피 포 트

Color

- 🟡 GOLDENROD
- 🟠 MINERAL ORANGE
- ⚫ CHOCOLATE
- ⚪ 10% COOL GREY
- 🔘 20% COOL GREY
- 🔘 50% COOL GREY
- ⚫ 90% WARM GREY

1 납작한 뚜껑을 그려줍니다.

2 사다리꼴 2개를 이어 붙여 몸체를 그려줍니다.

3 밑면을 추가하고, 주둥이와 손잡이를 그려주세요.

4 무늬가 위아래로 대칭이 되도록 사다리꼴 6개를 그려주세요.

5 커피 원두 봉지를 그리고 짧은 선으로 구겨진 부분과 라벨을 그린 다음 색칠해줍니다.

6 회색 계열로 커피 포트를 칠해주면 완성입니다.

 모양은 다르지만 비슷한 용도로 사용하는 도구로 바꿔서 그려보는 것도 좋아요.
주전자는 물결무늬 대신 단순한 선으로 그리면 좀 더 동양적인 느낌이 나죠?
커피 원두 봉지와 함께 그라인더도 그려보세요.

DAY 4
특별한 날에 어울리는 선물 그리기

일상에 특별함을 더해주는 기념일. 그날을 기억하고 싶거나 감사의 마음을 전하고 싶을 때 활용할 수 있는 그림을 소개합니다. 예쁜 수제 카드를 만들거나 일기를 쓸 때 활용하면 훨씬 생기 넘칠 거예요!

장미 한 송이

Color
- CARMINE RED
- APPLE GREEN
- KELLY GREEN
- BLUSH PINK

1 꽃잎 2장을 겹쳐 그린 다음, 위에 가려진 꽃잎을 더해주세요.

2 꽃송이 가장 안쪽 부분을 그리고 뒤에도 꽃잎을 그려줍니다.

3 꽃받침, 줄기, 이파리를 그려주세요.

4 포장지는 꽃송이에서 줄기로 갈수록 좁아지는 곡선으로 그립니다.

5 4에서 그린 포장지 끝부분에 끈을 그리고 밑으로 이어서 포장지와 줄기를 그려주세요. 장미와 리본을 색칠해주세요.

6 분홍색으로 포장지 안쪽은 연하게, 바깥쪽은 진하게 칠해주세요.

몬스테라 화분

Color
- SPRING GREEN
- KELLY GREEN
- MINERAL ORANGE
- PUMPKIN ORANGE
- DARK BROWN

1 하트 모양으로 잎을 그리고, 잎사귀 무늬를 더해주세요.

2 1에서 그린 잎사귀에 가려지도록 양쪽에 잎사귀 2개를 더 그려줍니다.

3 줄기와 흙을 그려주세요.

4 화분 윗부분을 그리고 옆면도 일부 그려줍니다.

5 끊긴 부분부터 리본을 이어 그리고, 밑면을 그려주세요.

6 잎을 연두색으로 칠하고 가운데를 초록색으로 덧칠해줍니다. 화분에 두른 리본을 칠하고 화분은 갈색으로 칠합니다.

좋아하는 식물로 바꿔서 그려보세요. 튤립 꽃다발은 포장지를 그러데이션으로 은은하게 칠해
포인트를 줬어요. 초록 식물은 동그란 잎사귀가 귀여운 고무나무로도 바꿔보세요!

선물 상자

Color

- ● GREYED LAVENDER
- ● LILAC
- ● PARMA VIOLET

1 마름모로 상자 윗면을 그려줍니다.

2 아래와 옆면을 이어 상자 뚜껑을 그려줍니다.

3 아래로 선을 이어 상자의 아랫부분을 그려주세요.

4 상자 뚜껑 오른쪽에 장식을 그리고 장식을 기준으로 십자 모양 띠를 둘러주세요.

5 상자 아랫면까지 띠를 이어주세요.

6 연한 보라색과 진한 보라색으로 고급스러운 느낌이 나는 선물 상자를 그립니다.

tip. 진한 보라색으로 상자 뚜껑과 아랫부분 사이를 칠하면 입체감이 살아납니다.

굵은 리본 대신 가느다란 실로 그리면 소박한 느낌을 낼 수 있어요.
색깔도 화려한 보라색 대신 갈색으로 칠해 자연스러운 크라프트 박스 같아요.

조각 케이크

Color

- ⬤ CREAM
- ⬤ SAND
- ⬤ NON-PHOTO BLUE
- ⬤ BLUSH PINK
- ⬤ CARMINE RED
- ⬤ YELLOW OCHRE

1 생크림에 둘러싸인 딸기를 그려주세요.

2 왼쪽에 하트 모양 초콜릿을 그린 후 초콜릿과 딸기 사이에 촛대를 그립니다.

3 촛대에 무늬를 넣고 불씨를 그려주세요.

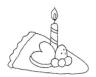

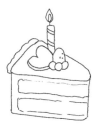

4 모서리가 뭉툭한 세모 모양으로 케이크 윗면을 그리고 왼쪽 가장자리에는 크림 장식을 더해줍니다.

5 케이크 아래쪽을 그린 다음 크림과 빵을 구분 지어주세요.

6 빵을 연한 노란색으로 칠하고, 케이크 장식도 칠해주세요.

7 초콜릿 위에 'LOVE'를 쓰고, 왼쪽 크림에 빨간 장식을 더해줍니다. 빵에도 진한 노란색을 더해 고슬고슬한 느낌을 내보세요.

 Plus

앙증맞은 컵케이크를 그려보세요. 색깔만 바꾸면 좋아하는 맛의 케이크를 그릴 수 있어요.
과감하게 민트색으로 크림을 칠해보고 과자 토핑도 추가해볼까요?

DAY 5
일상
풍경이 담긴
일러스트
그리기

풍경이라고 해서 거창할 필요 없어요. 일상에서 발견한 예쁜 물건을 이것저것 그린 다음 예쁜 프레임으로 감싸주면 귀여운 일러스트 한 장을 완성할 수 있답니다. 예쁘게 잘라 나만의 편지지나 카드 또는 엽서로도 활용할 수 있어요.

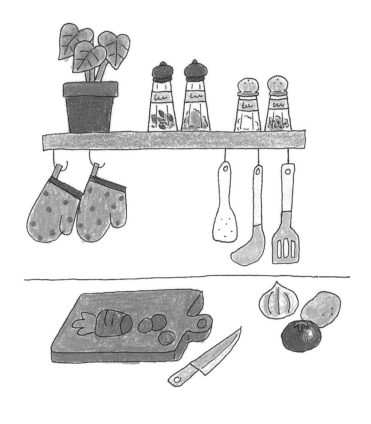

주방 풍경

선반을 그리고 위에는 화분과 양념통, 아래에는 조리 기구를 그렸어요.
선반 아래에는 식재료, 도마, 칼 등을 그리거나 먹음직스럽게 완성된 요리를 그리면 생동감이 느껴지는
주방 풍경이 그려질 거예요. 흰 종이 대신 미색 종이에 그려 엽서로 활용해보세요.

[그림 활용하기]

채소, 과일, 식물 그림을 활용해서 귀여운 메모지를
만들어보세요. 냉장고 앞에 유통기한이 얼마 남지 않
은 식재료를 그려 붙이거나, 식물에 물을 준 날을 메
모해두면 기억하기 쉬울 거예요. 메모지는 진한 색으
로 테두리를 그리면 훨씬 깔끔해 보인답니다.

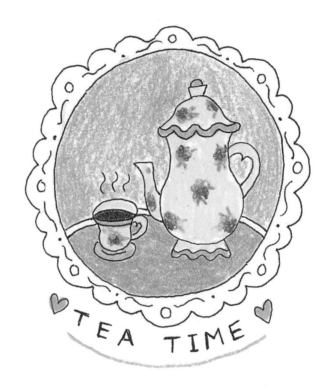

티타임

동그라미 안에 주전자와 찻잔을 그리고 테두리에 레이스 장식을 더하면
고급스러운 액자나 컵받침 느낌을 낼 수 있어요. 그림 아래에 원하는 문구를 적어 다이어리를 꾸미거나
레이스 모양대로 잘라서 다양하게 활용해보세요.

[그림 활용하기]

소중한 사람에게 향긋한 차를 선물할 때 이 그림을 활용해보세요. 예쁜
테두리를 두른 티타임 일러스트를 종이에 그려 오려 붙이거나 포장지에
직접 그림을 그려도 좋아요. 직접 꾸민 포장지만으로도 훨씬 정성스러
워요.

감사 카드와 축하 편지

두꺼운 종이를 준비하고 오른쪽 면에 장미꽃을 그려 반으로 접으면 간단하게 카드가 완성돼요.
접지 않고 뒷면에 바로 편지를 써도 좋아요.
편지지는 프레임을 그린 다음 앞서 배운 조각 케이크를 그려주세요.
그림 아래에 축하 메시지를 적은 다음 줄을 그어 편지를 쓸 공간을 만들어줍니다.
작은 그림 하나로 큰 감동을 주는 수제 편지지 완성이에요!

PART 2.

오늘부터 나도 손그림

다이어리에
활용하기
좋은 손그림

손그림을 자주 그리는 공간이자 손그림이 가장 잘 어울리는 공간은 바로 다이어리라고 생각해요. 지금까지 배운 그림에 간단한 팁을 더해서 다이어리에 활용하기 좋은 작고 귀여운 그림을 그려볼게요. 따라 그리는 연습은 충분히 했으니 이제 다양한 예시 그림을 보며 자기만의 스타일로 그려보세요.

손글씨
활용하기

손그림과 손글씨를 조합해서 제목처럼 꾸밀 수도 있고 그림을 강조할 수도 있어요.
글씨만 적어 눈에 띄지 않을 때는 다양한 프레임을 활용해보세요.
프레임에 어울리는 색으로 포인트를 주면 더욱 좋겠죠!

1 _ 띠

2 _ 메모

3 _ 밑줄

4 _ 말풍선

5 _ 사물 형태

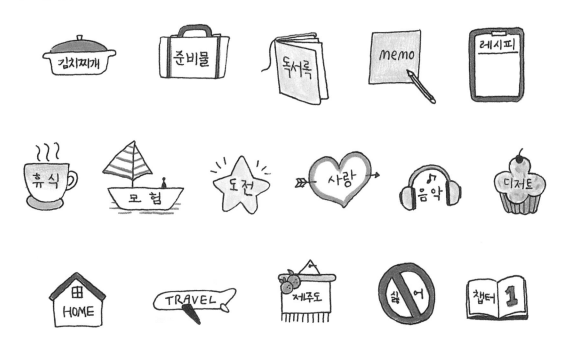

먼슬리
다이어리 꾸미기

칸칸이 나뉘어져 있는 먼슬리 다이어리에 어울리는 그림이에요. 칸을 꽉 채울 수 있도록 가로로
긴 그림을 그려보세요. 여러 칸에 걸쳐 길게 그리면 몇 박 며칠의 긴 일정도 표시할 수 있어요.
날짜와 달을 적을 수 있는 다이어리라면 숫자를 계절감이 느껴지도록 꾸며보는 것도 좋아요.
마음에 드는 그림을 골라 다이어리를 아기자기하게 꾸며보세요.

1 _ 라인

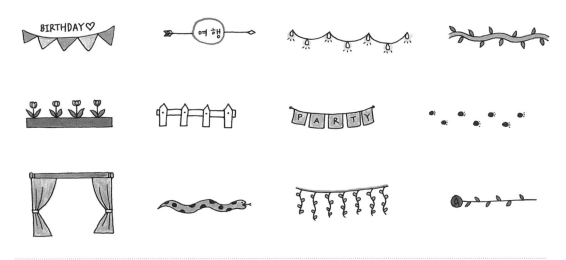

2 _ 열두 달 숫자

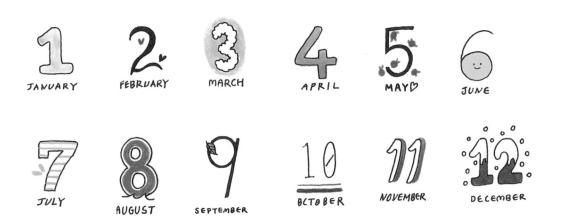

데일리
다이어리 꾸미기

데일리 다이어리에는 날짜를 꼭 적어야겠죠? 날짜에도 손그림으로 포인트를 더해보세요.
먼저 프레임을 그리고 어울리는 글씨체를 써보세요. 깔끔한 느낌이 좋다면 굵기만 변화시키고
특별한 날로 꾸미고 싶다면 간단한 그림과 색을 더해도 좋아요. 하루를 생생하게 기억하고 싶다면
날씨를 표시해두는 것도 좋은 방법이에요. 역시 해, 구름, 눈, 비 같은 자연 요소를 활용하는 것이
좋겠죠? 표정을 더해주면 두 배로 귀여워진답니다. 그 밖에도 계절감이 느껴지는 사물을 활용해서
날씨를 표현할 수 있으니 아래 그림을 참고해보세요.

1 _ 날짜

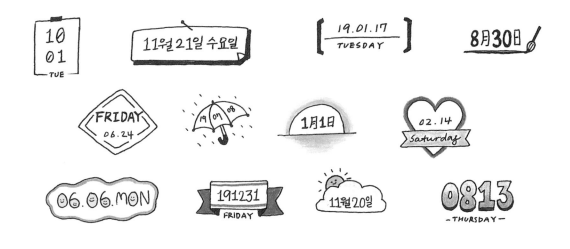

2 _ 날씨

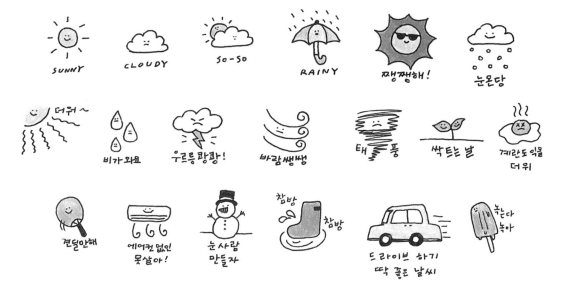

**캐릭터로
감정 표현하기**

나를 닮은 캐릭터 얼굴로 오늘의 감정을 기록해보세요. 얼굴형과 머리 모양으로 개성을 표현하고
표정을 더해주면 된답니다. 〈Week 2. 오늘 내 모습을 그려요〉와 다음의 다양한 예시 그림을 보며
따라 그려도 좋아요.

얼굴 그리는 순서

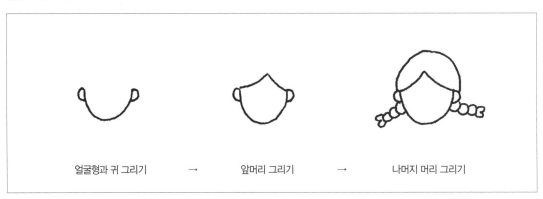

얼굴형과 귀 그리기 → 앞머리 그리기 → 나머지 머리 그리기

색칠 방법

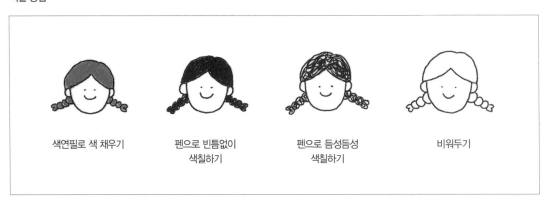

색연필로 색 채우기 펜으로 빈틈없이 펜으로 듬성듬성 비워두기
 색칠하기 색칠하기

1 _ 머리 모양

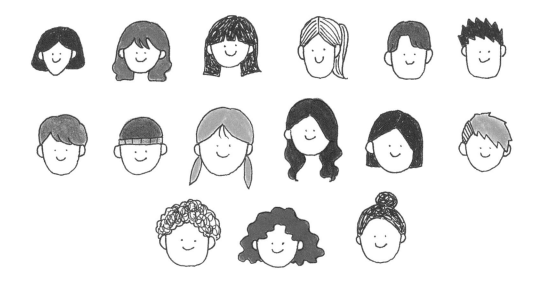

2 _ 표정

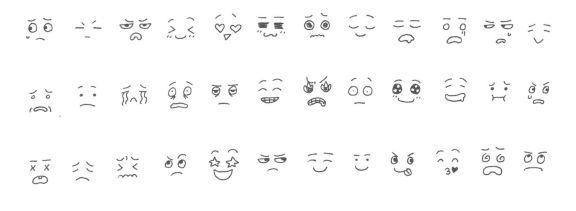

특별한 날
표시하기

국경일이나 기념일 등을 캐릭터로 표현해볼게요. 한 번에 깔끔하게 그릴 자신이 없다면 연필로
밑그림을 그려둔 다음 펜으로 그리는 게 좋아요. 기억해야 할 이벤트는 작은 그림으로 표시해보세요.
스티커를 붙인 느낌으로 다이어리 곳곳에 그려 넣기 좋아요.

기념일 & 이벤트

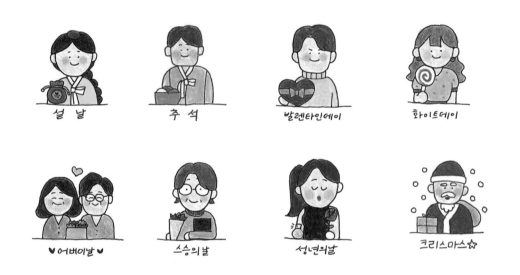

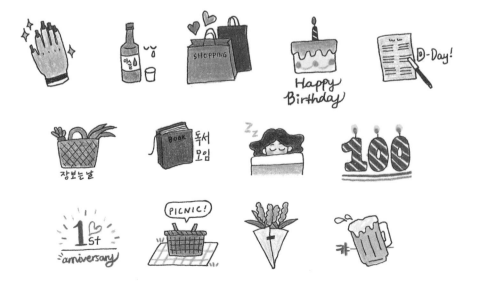

열두 달에
어울리는
그림 그리기

1월부터 12월까지 달마다 어울리는 작은 그림을 모아봤어요. 수제 달력을 만들 때
꾸미기용으로 사용하거나 먼슬리 다이어리 곳곳에 그려도 귀엽답니다.

1월

2월

3월

4월

5월

6월

7월

8월

9월

10월

11월

12월

여러 가지 사물 그리기

간단하게 그릴 수 있는 사물에 표정이나 팔다리를 추가하면 귀여운 일러스트가 됩니다.
다이어리에 빈 공간이 남는다면 여러 가지 사물 그림을 추가해보세요. 딱히 관련이 없더라도
그 페이지가 귀여워질걸요?

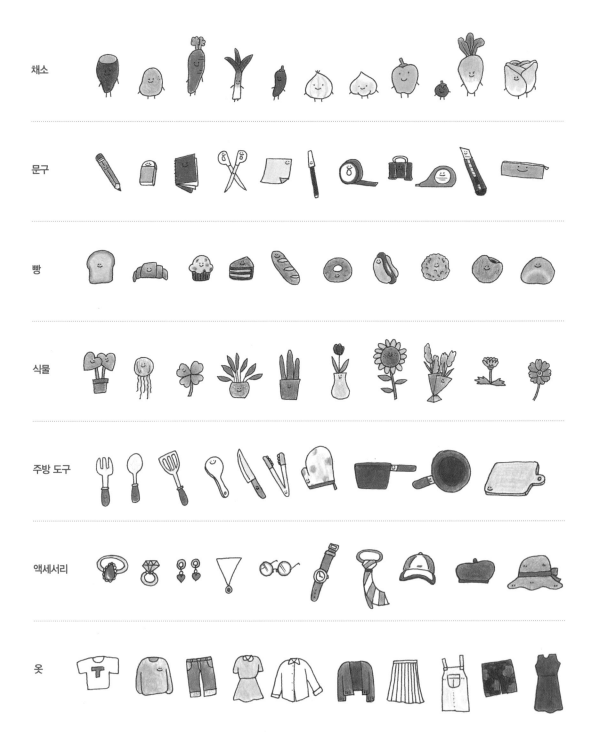

채소

문구

빵

식물

주방 도구

액세서리

옷

손그림
활용법

예쁘게 그린 손그림은 어떻게 활용하면 좋을까요? 손그림은 빈 종이에 그냥 그려도 예쁘지만 조금만 응용하면 활용할 수 있는 방법이 많아요. 다이어리나 그림일기에 쓸 수도 있고, 독서 기록장에도 활용할 수 있어요. 또 손그림을 활용해 스티커, 달력, 액자도 만들 수 있어요. 일상에서 손그림을 알차게 활용하는 방법 4가지를 알려드릴게요.

다이어리
꾸미기

그동안 그린 그림으로 다이어리를 빼곡하게 채워보세요. 먼슬리 다이어리에는 공휴일이나 기념일에 어울리는 그림을 칸마다 그리고, 이틀 이상 이어지는 일정에는 가랜드처럼 길게 이어지는 그림을 그려요. 특별한 일정이 없어 비어 있는 칸은 마스킹 테이프나 작은 그림으로 채워보는 것도 추천해요. 새로운 달이 시작될 때 중요한 일정을 미리 표시하고 칸을 예쁘게 채운 다음, 나중에 그날그날 있었던 일이나 느꼈던 감정을 손글씨로 적어주면 더 알찬 다이어리를 완성할 수 있답니다. 데일리 다이어리에는 입은 옷이나 읽은 책을 그려 하루를 기록해보세요. 좋아하는 사물을 그려 취향 일기를 쓸 수도 있어요.

1 _ 먼슬리 다이어리

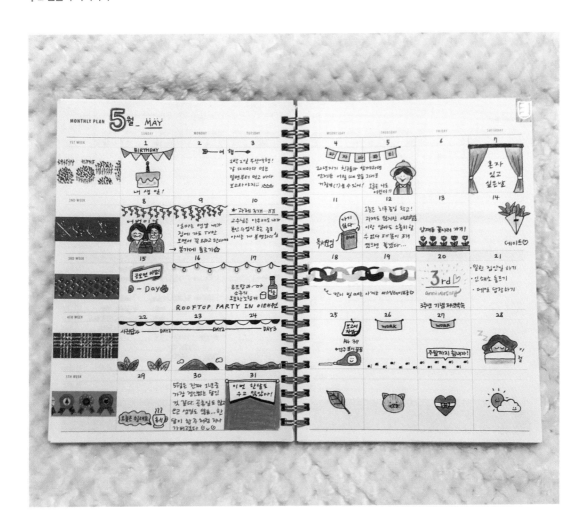

[데일리 룩과 함께
 오늘 있었던 일 기록하기]

[책 표지와 함께 독서 기록하기]

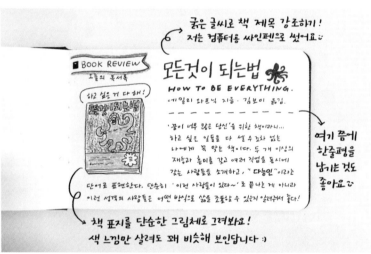

[사물 그림과 함께 내 취향 기록하기]

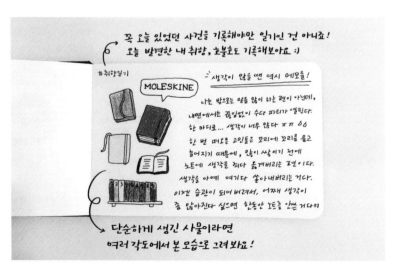

수제 스티커
만들기

내가 그린 그림으로 스티커를 만들고 싶지만 컴퓨터로 파일을 만들어 인쇄소에 주문하는 과정이 귀찮고 부담스럽다면? 문구점에 파는 원형 스티커를 사서 펜으로 손그림을 그려보세요. 다양한 색이 섞여 있는 스티커도 좋고 깔끔한 흰색 스티커를 사용해도 좋아요. 다만 코팅되지 않은 부드러운 종이 재질이어야 펜으로 그림을 그렸을 때 번지지 않아요. 문구나 채소 같은 귀여운 사물이나 다양한 표정을 그려보세요. 다이어리를 꾸미거나 감정을 표현하고 싶을 때 편하게 사용할 수 있어요.

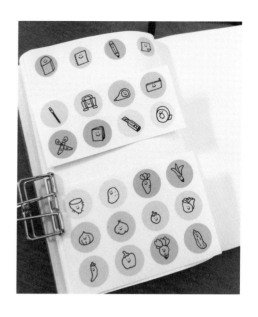

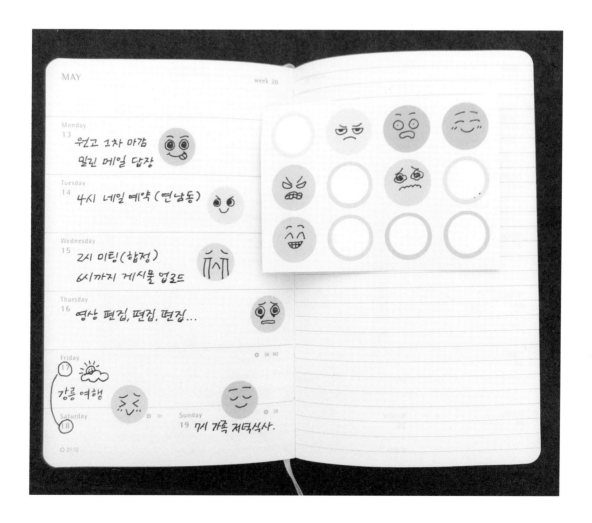

수제 달력
만들기

손그림을 활용해서 수제 달력을 만들어볼까요? 먼저 빈 종이를 준비합니다.
종이는 조금 두꺼운 게 좋고, 크기는 A4용지 1/4 정도면 적당할 것 같아요.

과정 1.

연필로 월, 요일, 날짜를 적을 위치를 표시해주세요.
날짜를 적는 간격이 일정해야 깔끔해요.

과정 2.

굵은 획으로 숫자를 쓰고 해당 월을 적어줍니다.
숫자를 예쁘게 꾸며도 좋아요. 그다음 요일을 적어주세요.
저는 월요일부터 적었지만 일요일부터 적어도 좋아요.

과정 3.

일정한 간격으로 날짜를 씁니다. 공휴일은 빨간색으로 적으면
한눈에 확인할 수 있어요. 아래쪽에는 말풍선을 그려
메모 공간을 만들어보세요.

과정 4.

해당 월에 어울리는 작은 그림을 그려넣고, 중요한 날은
색연필로 칠해 강조해볼까요? 아래 메모 공간은 이달의 목표를
적어서 완성했어요. 달력은 마스킹 테이프로 벽에 붙이거나
집게로 집어 걸어두세요. 수제 달력은 매달 만들기보다 1년 치를
한번에 만들거나 3~4개월 치를 모아 만드는 걸 추천해요.

버킷 리스트
액자 만들기

나만의 크고 작은 목표를 손그림으로 기록해 액자에 담아봐요. 버킷 리스트를 6개 정도로 추리고,
그림으로 어떻게 표현할지 노트에 스케치해봅니다. 그다음 준비한 액자에 맞게 종이를 잘라주세요.

과정 1.

종이 가운데에 'MY BUCKET LIST'라는 제목을 스케치합니다.
중심선이 잘 맞도록 신경써주세요. 제목을 중심으로 둘레에
버킷 리스트 그림을 6개 그립니다.

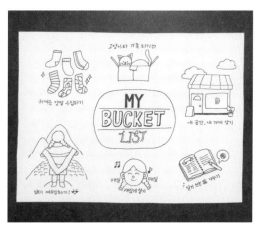

과정 2.

펜으로 깔끔하게 선을 따라 그리고 연필 선은 지워줍니다. 제목은
음영 효과로 꾸며주고 각 버킷 리스트마다 글씨를 덧붙여주세요.

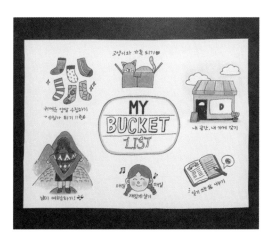

과정 3.

이제 꼼꼼하게 색칠합니다. 여러 가지 색을 쓸수록 알록달록하고
생기 넘치는 그림이 완성될 거예요.

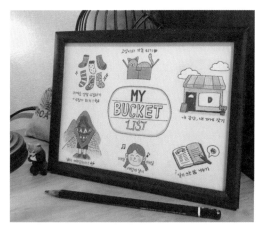

과정 4.

완성한 그림을 액자에 담아 잘 보이는 곳에 둡니다. 매일매일
내 목표를 확인하며 모든 꿈이 이루어질 날을 기대해봐요!

Epilogue.

아쉽지만 이제 마무리할 시간이네요.
모두 손그림 그리면서 재밌었나요?
하루치 목표를 꾸준히 채운 분도 있고
재밌는 그림만 골라 그린 분도 있겠죠?

제일 마음에 들었던 그림을 여기 그려볼까요?
외워서 쓱쓱 그릴 수 있을 거예요.

이 책을 만난 모두에게
그림이 더 이상 두렵거나 어려운 일이
아니길 바랄게요.

그리고 이 책에 담긴 그림부터 시작해서
여러분만의 그림을 만들어가면 좋겠어요.
좋아하는 그림으로 가득 채운 아기자기한
노트를 완성하면 분명 뿌듯할 거예요.

앞으로도 손그림을 꾸준히 그리고 싶다면,
짧은 일기를 써보는 건 어떨까요?
일상 속에는 눈으로 관찰하고 그릴 수 있는 소재가 무궁무진하답니다.

저는 그림을 그리고 싶은데 뭘 그려야 할지 생각나지 않을 때,
거울 속에 비친 모습을 그대로 그렸어요.

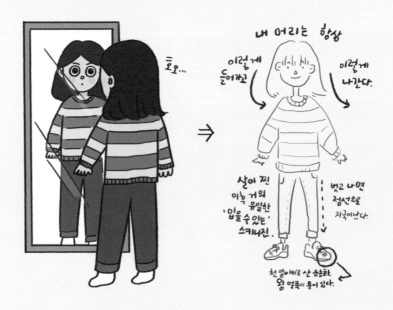

그렇게 내가 좋아하는 걸 그리면서 스트레스도 풀고,
기록하지 않았다면 몰랐을 소중한 추억이 생겼어요.
평범한 날이 추억이 될 거라고 생각하니까
하루가 특별하게 느껴지더라고요.

아보카도 치마
입었던 날

할머니 가디건
입었던 날

새로 산 원피스
입었던 날

여러분의 하루도 특별해졌으면 좋겠어요.
가장 기억하고 싶은 것을 내 손으로 직접 그리며,
일상을 더 오래 간직하길 바랄게요!

오늘은 칵테일 바에 갔다.
새로운 칵테일을
두 종류나 마셨다.
역시 달달한 게
제일 좋다!

이 땐
이런 것들에
행복해했구나.

열심히 그려 놓은
보람이 있구만!

나도 기타 잘 치면 소원이 없겠네

왕초보를 위한 4주 완성 기타 연주법

김우종 지음 | 이윤환 사진 | 240쪽 | 16,800원

나도 우쿨렐레 잘 치면 소원이 없겠네

왕초보를 위한 4주 완성 우쿨렐레 연주법

한송희 지음 | 212쪽 | 16,800원

나도 피아노 잘 치면 소원이 없겠네

한 곡만이라도 제대로 쳐보고 싶은
왕초보를 위한 4주 완성 피아노 연주법

모시카뮤직 지음 | 232쪽 | 16,800원

나도 피아노 폼 나게 잘 치면 소원이 없겠네

어떤 곡이든 쉽게 치고 싶은 초중급자를 위한 4주 완성 피아노 연주법

모시카뮤직 지음 | 224쪽 | 16,800원

나도 손글씨 잘 쓰면 소원이 없겠네

악필 교정부터 캘리그라피까지,
4주 완성 나만의 글씨 찾기

이호정(하오팅캘리) 지음 | 160쪽 | 12,000원

나도 손글씨 잘 쓰면 소원이 없겠네 [핸디 워크북]

악필 교정부터 캘리그라피까지,
4주 완성 나만의 글씨 찾기

이호정(하오팅캘리) 지음 | 160쪽 | 8,800원

나도 드럼 잘 치면 소원이 없겠네

한 곡만이라도 제대로 쳐보고 싶은
왕초보를 위한 4주 완성 드럼 연주법

고니드럼(김회곤) 지음 | 216쪽 | 16,800원

나도 수채화 잘 그리면 소원이 없겠네

도구 사용법부터 꽃 그리기까지,
초보자를 위한 4주 클래스

차유정(위시유) 지음 | 180쪽 | 13,800원

나도 영어 잘하면 소원이 없겠네

미드에 가장 많이 나오는 TOP 2000 영단어와
예문으로 배우는 8주 완성 리얼 영어

박선생 지음 | 320쪽 | 13,800원

나도 손글씨 바르게 쓰면 소원이 없겠네

악필 교정부터 어른스러운 펜글씨까지
4주 완성 한글 정자체 연습법

유한빈(펜크래프트) 지음 | 160쪽 | 12,000원

나도 손글씨 바르게 쓰면 소원이 없겠네 [핸디 워크북]

악필 교정부터 어른스러운 펜글씨까지
4주 완성 한글 정자체 연습법

유한빈(펜크래프트) 지음 | 160쪽 | 8,800원

나도 손그림 잘 그리면 소원이 없겠네

작은 그림부터 그림일기까지
4주 완성 일러스트 수업

심다은(오늘의다은) 지음 | 160쪽 | 13,800원

나도 좀 가벼워지면 소원이 없겠네

라인과 통증을 한번에 잡는
4주 완성 스트레칭 수업

강하나 지음 · 양은주 감수 | 176쪽 | 13,800원

나도 글 좀 잘 쓰면 소원이 없겠네

글 한 줄 쓰기도 버거운 왕초보를 위한
4주 완성 기적의 글쓰기 훈련법

김봉석 지음 | 208쪽 | 14,800원

나도 초록 식물 잘 키우면 소원이 없겠네

선인장도 못 키우는 왕초보를 위한
4주 완성 가드닝 클래스

허성하(폭스더그린) 지음 | 216쪽 | 15,800원